中国法书小品集萃

2

刘永建 主编

浙江人民美术出版社

北宋1

目录

澄心堂紙帖　縱二十四點七厘米　橫二十七點一厘米

澄心堂紙一幅闊狹厚薄
堅實皆類此乃佳工者不
願為又恐不能為之試與
厚直莫得之見其楮細似
可作也便人只求百幅癸卯重
陽日　襄　書

蔡襄　澄心堂紙帖

【釋文】澄心堂紙一幅闊狹厚薄／堅實皆類此乃佳工者不一願為又恐不能為之試與／厚直莫得之見其楮細似／可作也便人只求百幅癸卯重／陽日襄書

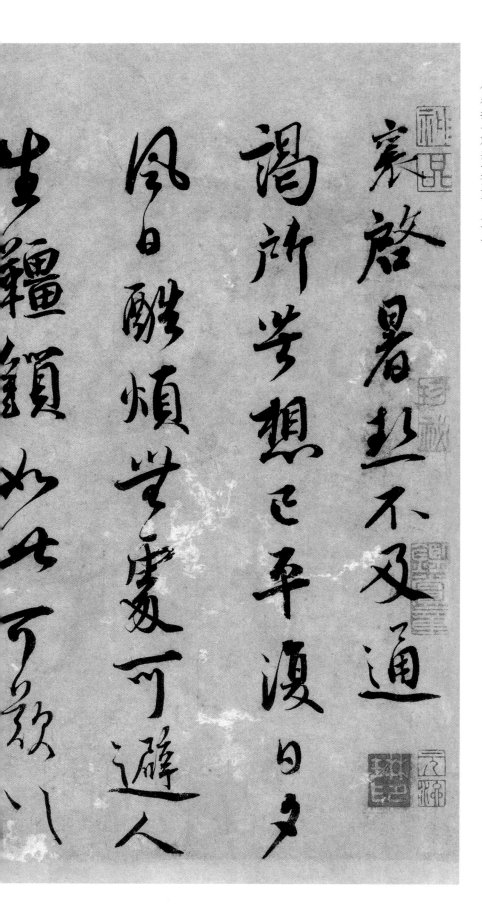

蔡襄　暑热帖　纵二十三厘米　横二十九点一厘米

【释文】襄启暑热不及通／谒所苦想已平复日夕／风日酷烦无处可避人／生缠锁如此可叹可叹／精茶数片不一一襄上／公谨左右／牯犀作子／副可直／几何欲托一观卖／者要百五十千

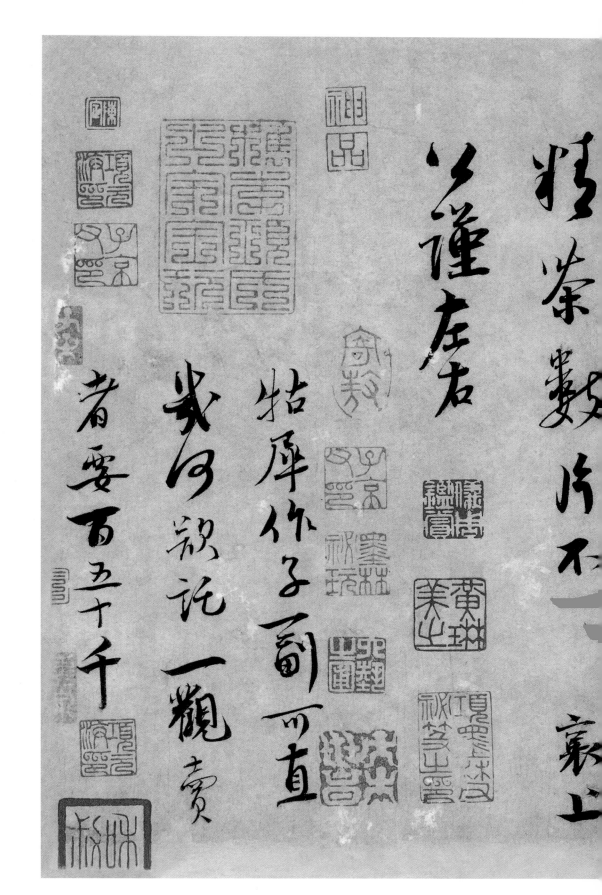

精莹数片不□豪□

兰堂君

牯犀作子副可直

□□颖记一观卖

者要百五十千

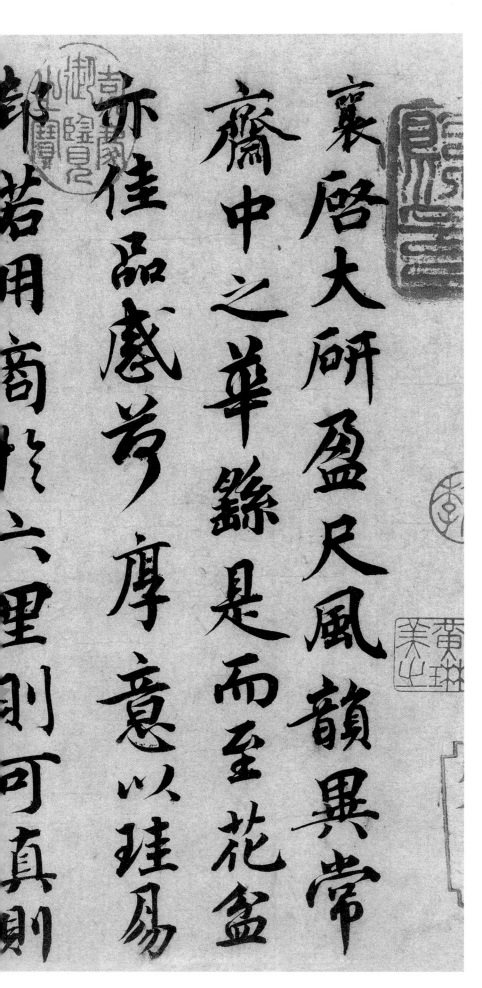

蔡襄　大研帖　纵二十五点六厘米　横二十五厘米

【释文】襄启大研盈尺风韵异常　斋中之华豁是而至花盆　亦佳品感荷厚意以珪易　邦若用商於六里则可真则　赵璧难舍尚未决之更须　面议也襄上　彦猷足下　廿一日甲　辰闰月

趙辟雝捨嵗未決之更湏

面議也

彦猷足下

裘　上

昔閏月　甲辰

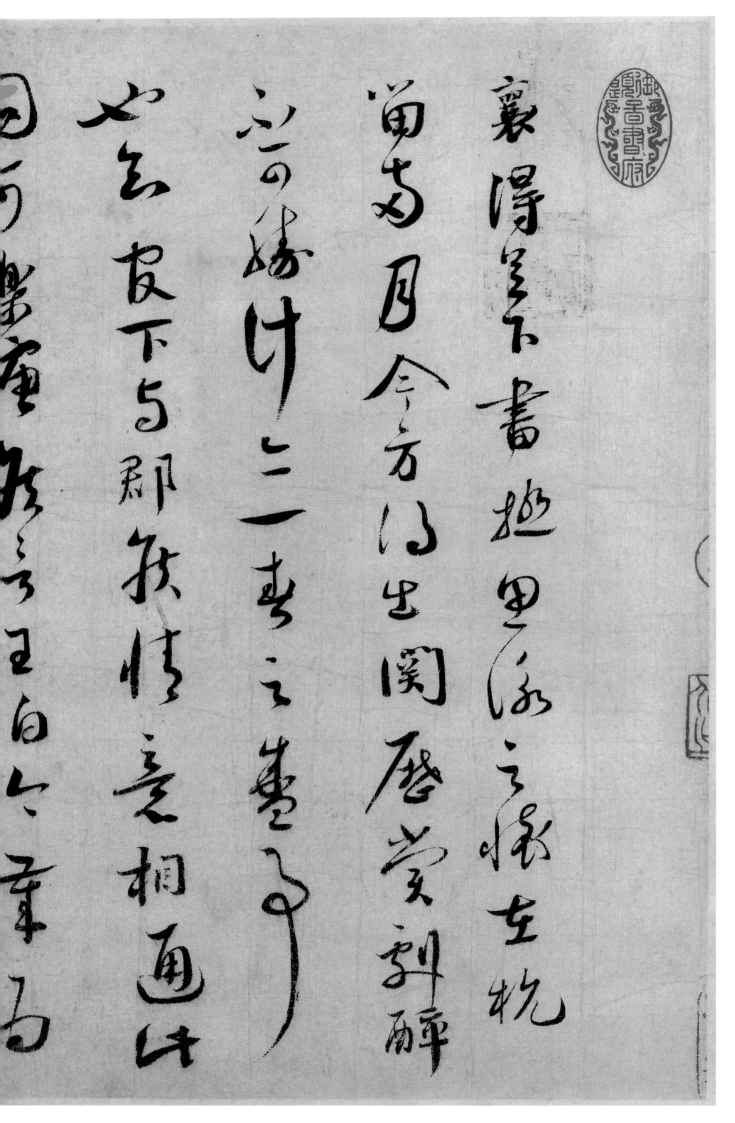

蔡襄　思咏帖　纵二十九点六厘米　横三十九点七厘米

【释文】襄得足下书极思咏之怀在杭／留两月今方得出关历赏剧醉／不可胜计亦一春之盛事／也知官下与郡侯情意相通此／固可乐唐侯言王白今岁为／游闰所胜大可怪也初夏时景／清和愿君侯自寿／为佳襄顿首／通理当世屯田足下／大饼极珍物青瓯微粗／临行匆匆致意不周悉

游目不暇大方何妨文㳺市

清和元教自春初言君

更望爾文毛思心

大餅於弥綿去既既赴

詐門心故言不周悉

襄再拜襄海隅隴畝之人不道

當世之務唯是信書備官諫列

無所裨補得請鄉邦以奉二親

天恩之厚私門之幸實

公大賜自聞

明公解樞宥之重出臨藩宣不得

通名下史齊生來郡犬蒙

蔡襄 海隅帖 纵二十八点八厘米 横五十八点六厘米

【释文】襄再拜襄海隅陇畝之人不通｜当世之务唯是信书备官谏列｜无所裨补得请乡邦以奉二亲｜天恩之厚私门之幸实｜公大赐自闻｜明公解枢宥之重出临藩宣不得｜通名下史齐生来郡伏蒙｜教｜勒拜赐已还感愧无极扬州｜天下之冲赖｜公镇之然使客盈前一语一默皆即｜传著愿从者慎之瞻望｜门阑卑情无任感激倾依之至襄上｜资政谏议明公阁下谨空

教靳拜賜已還感娩無極矧州

天下之衝頼

公鎮之然使客盈前一語一默皆即

傳著頼　従者慎之瞻望

門闌旱情無任感激傾依之至襄上

資政諫議明公

閤下
謹空

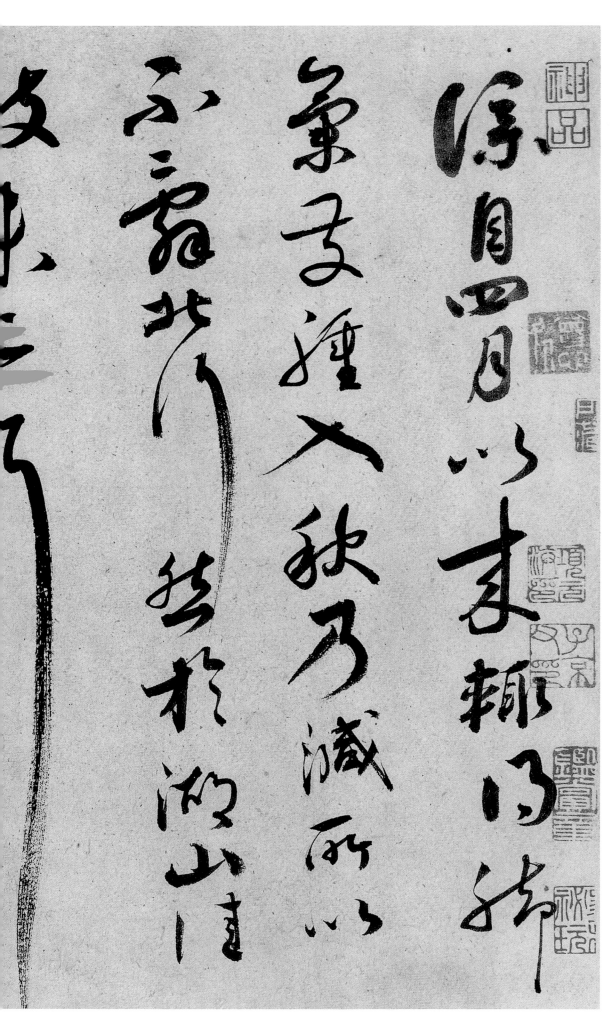

蔡襄　脚气帖　纵二十六点九厘米　横三十一点七厘米

【释文】仆自四月以来辄得脚｜气发肿入秋乃减所以｜不辞北行然于湖山佳｜致未忘耳｜三衢蒙书无便不时还｜答惭惕惭惕此月四日交｜印望日当行襄又上

三衢蒙吏部更不差

花谢杨此月四文

印望自前川

豪子上

襄启自离都

匀感伤寒七日

南归弟为荣幸不意灾祸

如此动息感念哀痛夕可

主之承示及书弁永平信益

用凄侧旦夕度江不及相见

蔡襄　离都帖　纵二十九点二厘米　横四十六点八厘米

【释文】襄启自离都至南京长子｜匀感伤寒七日遂不起此疾｜南归殊为荣幸不意灾祸｜如此动息感念哀痛何可｜言也承示及书并永平信益｜用凄恻旦夕度江不及相见｜依咏之极谨奉手启为｜谢

不一｜襄顿首｜杜君长官足下｜七月十三日｜贵眷各佳安老儿已下无恙｜永平已曾干递中驰信报之

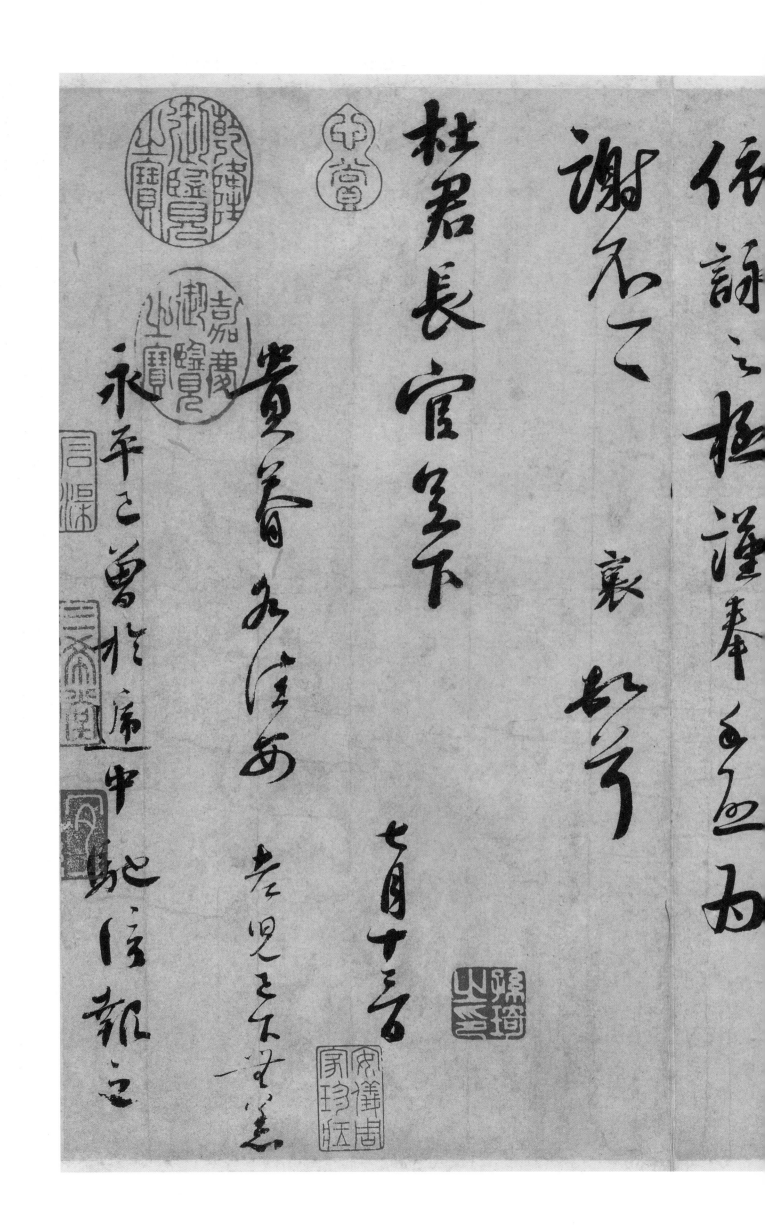

伏詠之極謹奉手啟

謝不宣

襄　頓首

杜君長官足下

貴眷各佳安

　　　老見之不具

　　　　　　　首十三日

永平之曾於席中見信報也

蔡襄　山居帖　纵二十六点六厘米　横三十四点五厘米

【释文】襄前曾手启寓程仆／还当得通左右也贤弟／来都备闻君侯动靖／山居经年寂寥曷以为怀／仆近至京适有人事今亦／少空疏懒之人遇此殊非／所乐耳专奉启为谢十月廿／六

日不宣襄再拜／戈才陈弟足下谨空

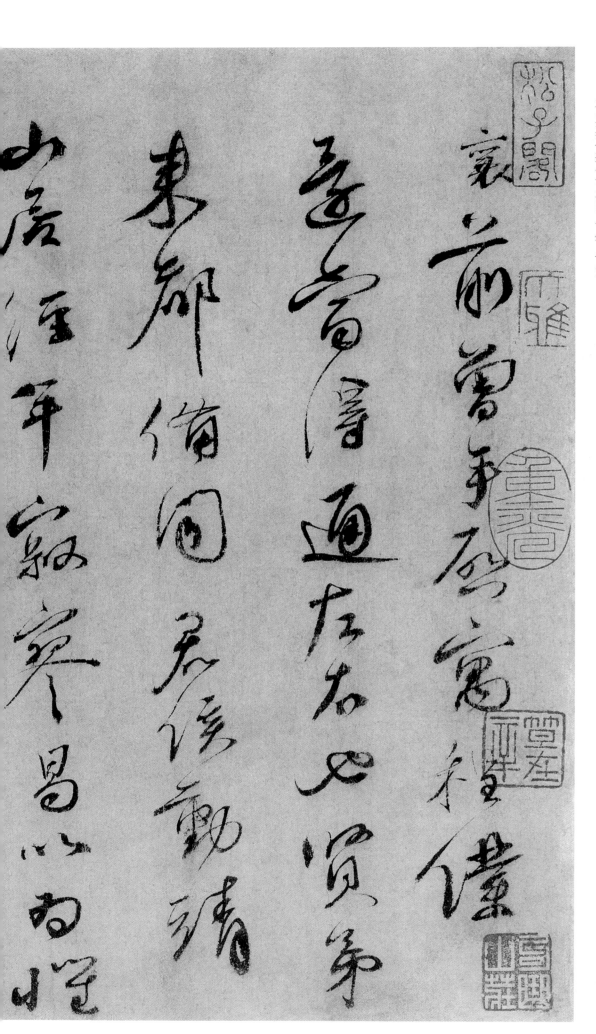

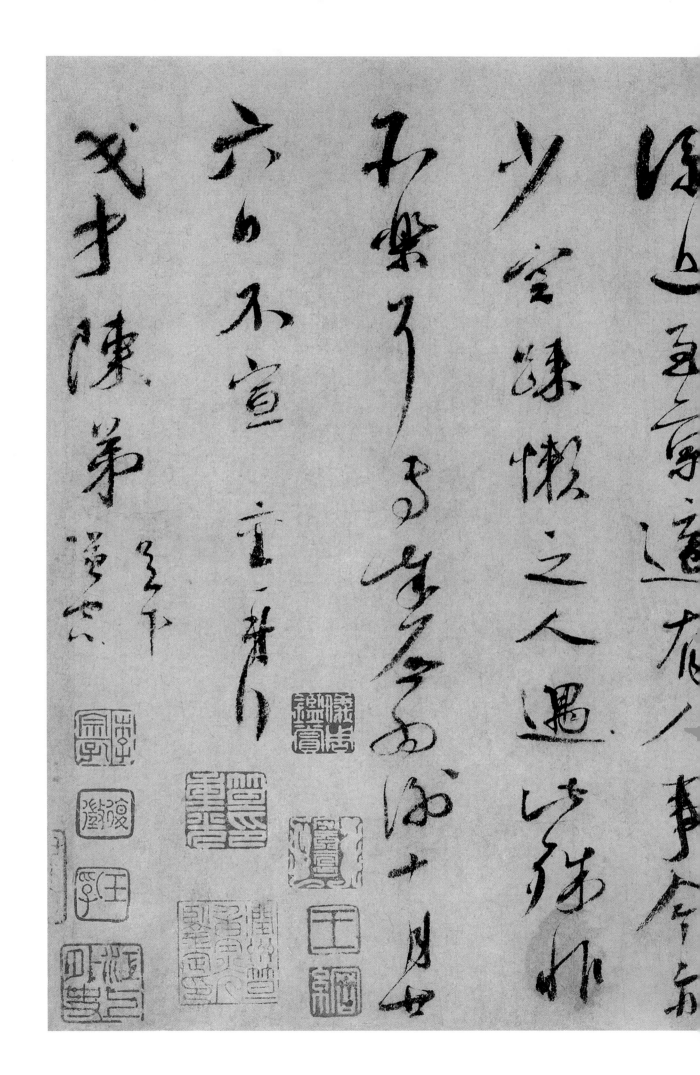

少室妹懒之人遇

六旬不宣言耑

戈才陳第

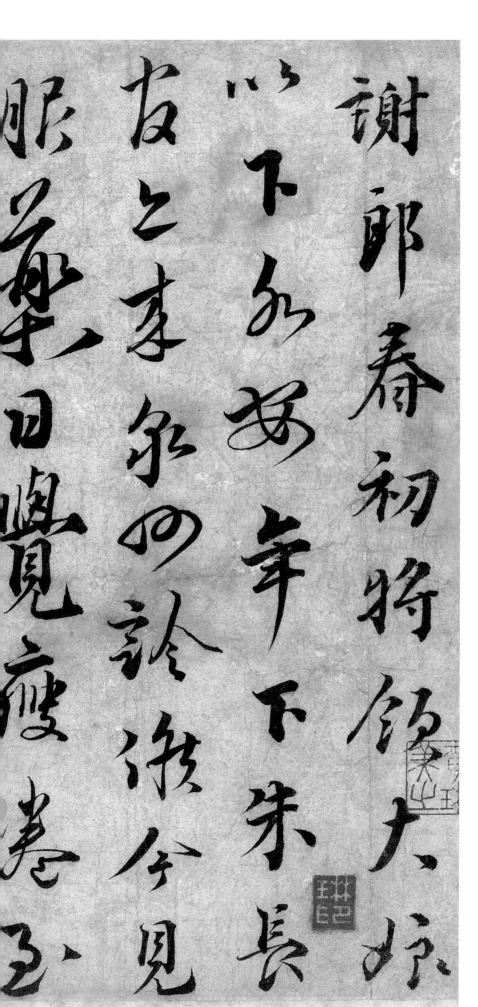

蔡襄　谢郎帖　纵二十六点五厘米　横二十九点一厘米

【释文】
谢郎春初将领大娘｜以下各安年下朱长｜官亦来泉州诊候今见｜服药日觉瘦倦至｜于人事都置之不复｜关意眼昏不作书然｜少宾客省出入如此｜情悰可知也不一一襄送｜正月十日

怕嚓う去也不一一秊送

少寫容省生又如此

開玄眼智不作石然

才人扵都鹭言不

正月十日

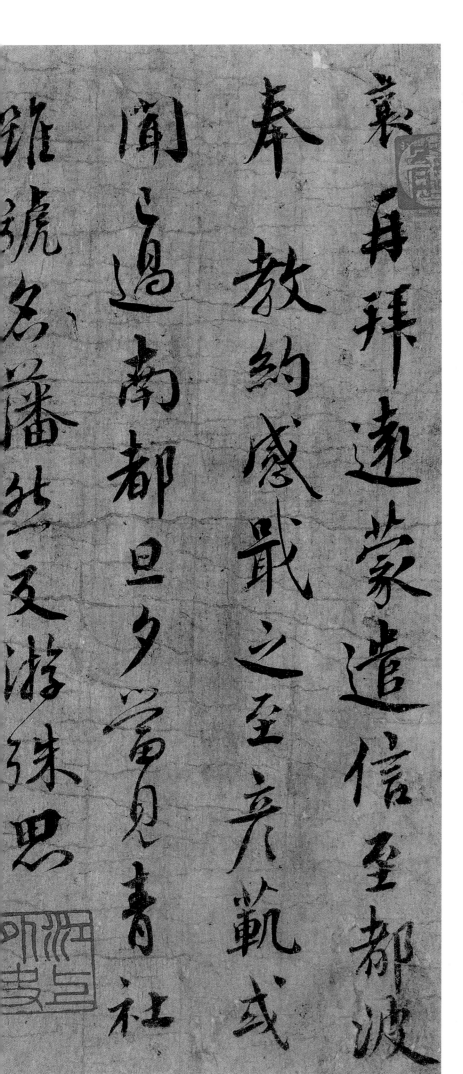

蔡襄　远蒙帖　纵二十八点六厘米　横二十八点六厘米

【释文】襄再拜远蒙遣信至都波｜奉教约感戢之至彦范或｜闻已过南都旦夕当见青社｜虽号名藩然交游殊思｜君侯之还近丽正之拜禁林有｜嫌冯当世独以金华召亦不须｜玉堂唯此之望霜风薄｜寒伏惟｜爱重不宣襄上｜彦猷侍读阁下谨空

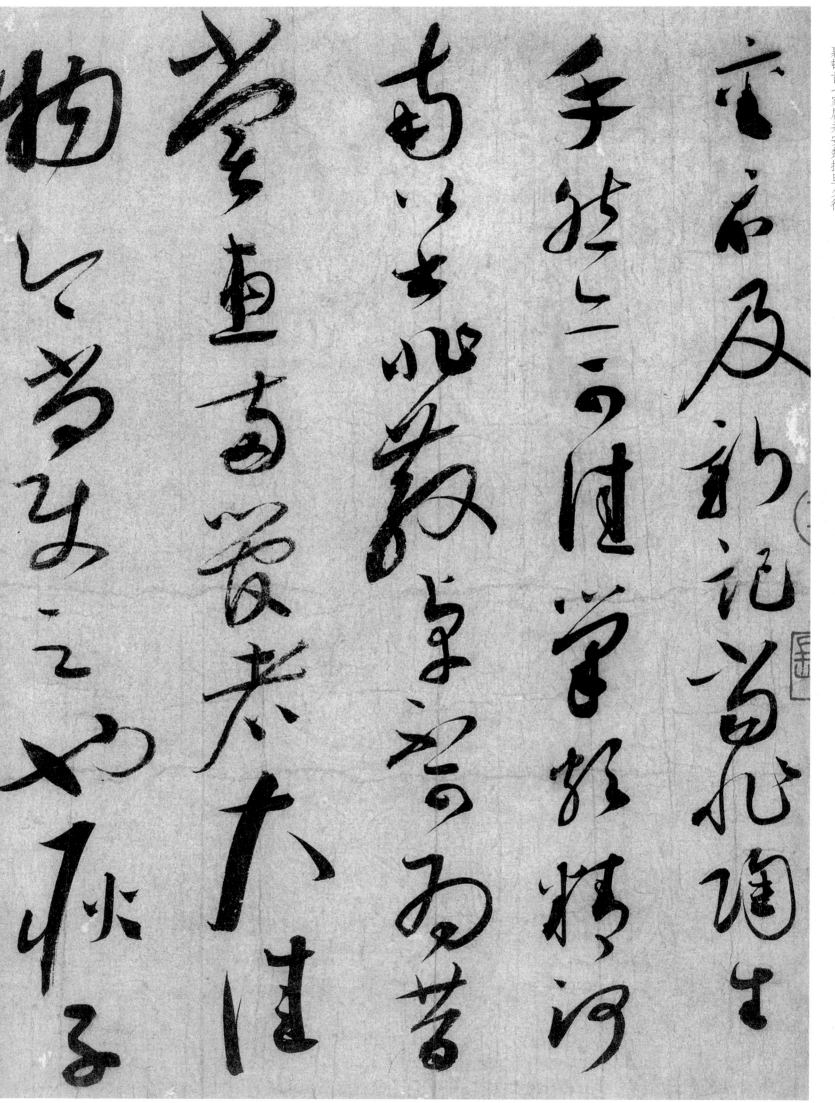

蔡襄　陶生帖　纵二十九点八厘米　横五十点八厘米

【释文】襄示及新记当非陶生｜手然亦可佳笔颇精河｜南公书非散草不可为昔｜尝惠两管者大佳｜物今尚使之也耽子｜纯遂物故殊可痛怀｜人之不可期也如此仆子直｜须还草奉意疏略｜五月十一日｜襄顿首｜家属并安楚掾旦夕行

一一〇

須長旦坐正見相對說

人衡山採藥人路迷糧亦絕

過息巖下坐正見相對說

夏十一月一

於大梁安枝梁拄杖梁上為川

起居注臣蔡襄上进臣前因奏事伏

福建转运使日所进上品龙茶最为

陛下知鉴若处之得地则能

谓茶图独论采造

之本至于烹试曾未有闻臣辄条数事简而易明勒成二

篇名曰茶录伏惟清闲之宴或赐观采臣不胜惶恩谨叙

臣退念草木之微辱

茶色贵白而饼茶多以珍膏油其面故有青黄紫黑之异

善别茶者正如相工之际人气色也隐然察之于内以肉

理实润者为上既已末之黄白者受水昏重青白者受水

鲜明故建安人斗试以青白胜黄白

香

【释文】起居注臣蔡襄上进臣前因奏事伏（蒙陛下谕臣先任）（福建转运使日所进上品龙茶最为）（精好）臣退念草木之微（首）辱陛下知鉴若处之得地则能（尽其材昔陆羽茶经不第建安之品丁谓茶图独论采造）之本至于烹试曾未有闻臣辄条数事简而易明勒成二篇名曰茶录伏惟清闲之宴或赐观采臣不胜惶惧谨叙（上篇论茶色）茶色贵白而饼茶多以珍膏油其面故有青黄紫黑之异（善别茶者正如相工之视人气色也隐然察之于内以肉（理实润者为上既已末之黄白者受水昏重青白者受水）鲜明故建安人斗试以青白胜黄白（香）茶有真香而入贡者微以龙脑和膏欲助其香建安民间试茶皆不入香恐夺其真若烹点之际又杂珍果香草其（夺益甚正当知之）（味）茶味主于甘滑唯北苑凤凰山连属诸焙所产者味佳隔（溪诸山虽及时加意制作色味皆重莫及也（藏茶（茶宜蒻叶而畏香药喜温燥而忌湿冷故收藏之家以蒻（叶封裹入焙中两三日（一次用火常如人体温温以御湿（润若火多则茶焦不可食（炙茶（茶或经年则香色味皆陈于净器中以沸汤渍之刮去膏（油一两重乃止以钤箝之微火炙干然后碎碾若当年新（茶则不用此说（碾茶（碾茶先以净纸密裹椎碎然后熟研其大要旋研则色白（或经宿则色已昏矣

二二

奪益甚正當知之

茶味主於甘滑唯北苑鳳凰山連屬諸焙所產者味佳隔
谿諸山雖及時加意製作色味皆重莫能及也又有水泉
不甘能損茶味前世之論水品者以此

茶宜蒻葉而畏香藥喜溫燥而忌濕冷故收藏之家以蒻
葉封裹入焙中兩三日一次用火常如人體溫溫以禦濕
潤若火多則茶焦不可食

藏茶

炙茶

茶或經年則香色味皆陳於淨器中以沸湯漬之刮去膏
油一兩重乃止以鈐箬之微火炙乾然後碎碾若當年新
茶則不同此說

碾茶

碾茶先以淨紙密裹椎碎然後熟研其大要旋研則色白
或經宿則色已昏矣

羅茶

羅細則茶浮，麤則水浮。

候湯

候湯最難，未孰則沫浮，過孰則茶沈，前世謂之蟹眼者，過熟湯也。沈瓶中煮之不可辯，故曰候湯最難。

熁盞

凡欲點茶，先須熁盞令熱，冷則茶不浮。

點茶

茶少湯多則雲腳散，湯少茶多則雲腳聚（建人謂之雲腳粥面），鈔茶一錢七，先注湯調令極勻，又添注之，環回擊拂，湯上盞可四分則止，眡其面色鮮白，著盞無水痕為絶佳。建安鬭試，以水痕先者為負，耐久者為勝，故較勝負之說，曰相去一水兩水。

下篇論茶器

茶焙

罗茶（罗细则茶浮粗则水浮）候汤（候汤最难未孰则沫浮过孰则茶沈前世谓之蟹眼者过熟汤也沈瓶中煮之不可辩故曰候汤最难）熁盏（凡欲点茶先须熁盏令热冷则茶不浮）点茶（茶少汤多则云脚散汤少茶多则粥面聚建人谓之云脚粥面钞茶一钱七先注汤调令极匀添注入环回击拂汤上盏可四分则止视其面色鲜白着盏无水痕为绝佳建安斗试以水痕先者为负耐久者为胜故较胜负之说曰相去一水两水下篇论茶器）茶焙（茶焙编竹为之裹以蒻叶盖其上以收火也隔其中以有容也纳火其下去茶尺许以养茶色香味也）茶笼（茶不入焙者宜密封裹以蒻笼盛之高处不近湿气）砧椎（砧椎盖以碎茶砧以木为之椎或金或铁取于便用）茶钤（茶钤屈金铁为之用以炙茶）茶碾（茶碾以银或铁为之黄金性柔铜及喻石皆能生铁音星不入用）茶罗（茶罗以绝细为佳罗底用蜀东川鹅溪画绢）茶盏（茶色白宜黑盏建安所造者绀黑纹如兔毫其坯微厚熁之久热难冷最为要用出他处者或薄或色紫皆不及也其青白盏斗试家自不用）

茶籠

茶不入焙者宜密封裹以蒻籠盛之高處不近濕氣

砧椎蓋以碎茶

砧椎以木為之椎或金或鐵取於便用

茶鈐屈金鐵為之用以炙茶

茶碾

茶碾以銀或鐵為之黃金性柔銅及鍮石皆能生鉎音星不

入用

茶羅

茶羅以絕細為佳羅底用蜀東川鵝溪畫肯之密者投湯

中揉洗以暴之

茶盞

茶色白宜黑盞建安所造者紺黑紋如兔毫其坏微厚�

茶色白宜黑盞建安所造者紺黑紋如兔毫其坏微厚熁

之久熱難冷最為要用出他處者或薄或色紫皆不及也

其青白盞鬥茶試寧自不用

茶匙

茶匙要重擊拂有力黃金為上人間以銀鐵為之竹者輕
建茶不取
湯餅
餅要小者易候湯又點茶注湯有准黃金為上人間以銀
錢或瓷石為之
後序臣皇祐中脩起居注奏事仁宗皇帝屢承天問以
以建安貢茶并所試茶之狀臣謂論茶雖禁中語無事
於密造茶錄二篇上進後知福州為掌書吏竊去藏薰
不復能記知懷安縣樊紀購得之遂以刊勒行于好
然多舛謬臣追念
先帝顧遇之恩攬本流涕輒加正定書之於石以永其
傳治平元年三司使給事中臣蔡襄謹記

茶匙\茶匙要重击拂有力黄金为上人间以银铁为之竹者轻\建茶不取\汤瓶\瓶要小者易候汤又点茶注汤有准黄金为上人间以银\铁或瓷石为之\后序臣皇祐中修起居注奏事仁宗皇帝屡承天问\以\建安贡茶并所以试茶之状臣谓论茶虽禁中语无事\于密造茶录二篇上进后知福州为掌书吏窃去藏稿\不复能记知怀安县樊纪购得之遂以刊勒行于好事\者然多舛谬臣追念\先帝顾遇之恩揽本流涕\辄加正定书之于石以永其\传治平元年三司使给事中臣蔡襄谨记

蔡襄　蒙惠帖　纵二十二点七厘米　横十六点五厘米
【释文】蒙惠水林檎花多／感天气暄和／体履佳安襄上／公谨太尉左右

蒙惠水林檎花多

感天氣暄和

體履佳安

襄上

公謹太尉　左右

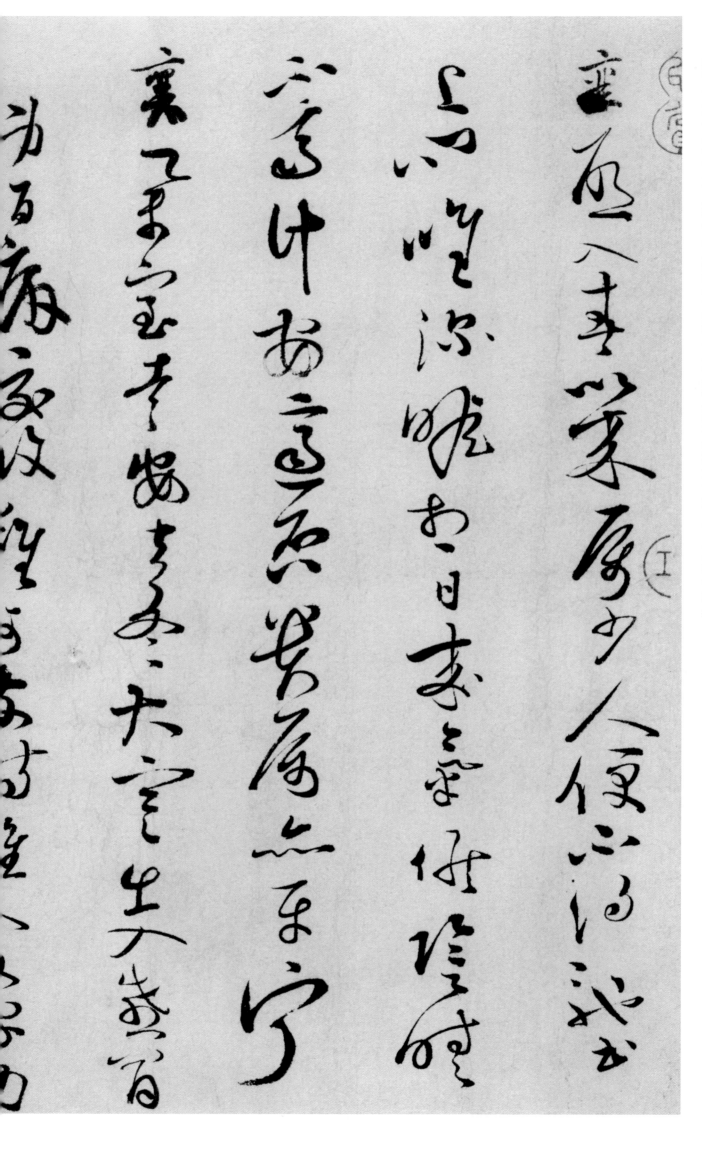

蔡襄　入春帖　纵三十厘米　横四十一点一厘米

【释文】襄启入春以来属少人便不得驰书｜上问唯深瞻想日来气候阴晴｜不齐计安适否贵属亦平宁｜襄举室吉安去冬大寒出入感冒｜（积）劳百病交攻难可支持虽入文字力｜求丐祠今又蒙恩复供旧职｜恐知专以为信前者铜雀台瓦一研十三兄欲得之可望寄与旦｜夕别寻端石奉送也正月十八日｜公瑾仁弟足下

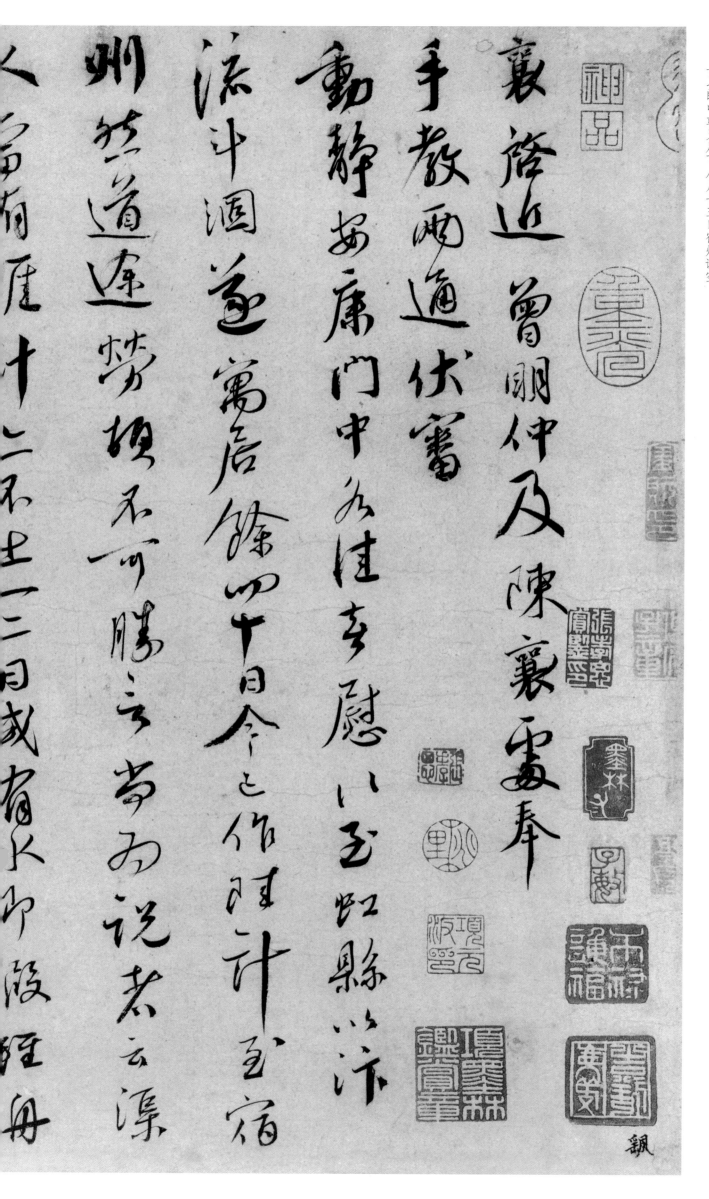

蔡襄　虹县帖　纵三十一点三厘米　横四十二点三厘米

【释文】襄启近曾明仲及陈襄处奉｜手教两通伏审｜动静安康门中各佳喜慰喜慰至虹县以汴｜流斗涧遂寓居余四十日今已作陆计至宿｜州然道途劳顿不可胜言尚为说者云渠｜水当有涯计亦不出｜二日或有水即｜假轻舟｜径来即无水便就驿道至都乃有期耳｜闽吴大屏皆新除想当磐留少时久处｜京尘无乃有倦游之意耶路中诚可｜防虞民饥鲜食流移东方然在处州县｜须假卫送老幼并平善秋凉伏惟｜爱重不宣襄顿｜首｜郎中尊兄足下八月廿三日宿州谨空

三〇

往東弓水運新...遂...

闕束大屏障郭除想當服石當少時久竊

京塵豈可有　偢遊之意郎　路中誠可

防雲民鑱鮮食流務東方然在雲如景

須假衛送老幼並平羊秋涼伏惟

審重不宣　襄頓首

郎中尊兄　謹空

八月廿三日宿

蔡襄　纤问帖　纵二十六点七厘米　横二十八点七厘米

【释文】襄启中间承劳纤问／适会疾未平殊不／从容示书两通知／烦指干新第有未／备且与镠钥却候／别作一番并了之四人／园子只与门下每人一／间园中地分与四人／分／种要他／栽种也不一一襄／奉书五日

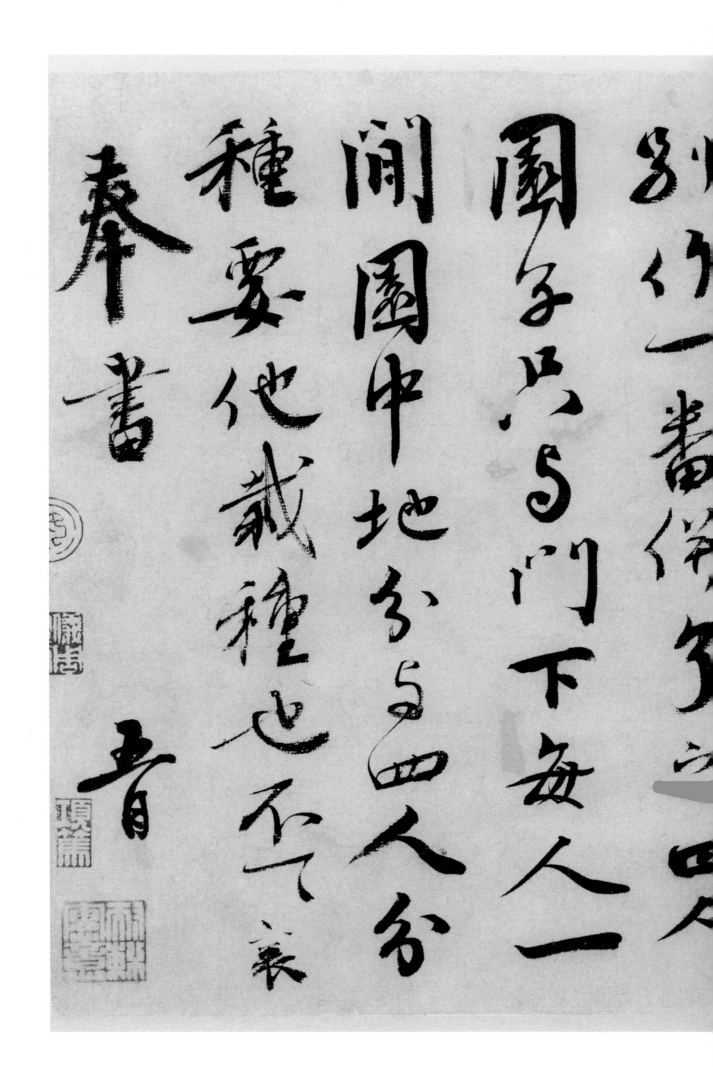

別作一畫俗字

園子共五門下每人一

閒園中地方五四人分

種要他栽種也不衰

奉書

吉

襄 啓玄德于今盖已浮岁京

居鮮暇無因致書第增馳系

州校遠来特承

手牘兼貽楮幅感戢之極

海瀕多暑秋氣未清

蔡襄　京居帖　纵二十七点二厘米　横三十二厘米

【释文】襄启去德于今盖已浮岁京／居鲜暇无因致书第增驰系／州校远来特承／手牍兼贻楮幅感戢之极／海濒多暑秋气未清／君侯动靖若何／眠食自重以慰遐想使还专／此为谢不／一一襄顿首／知郡中舍足下谨空九月八日

君謨

眠食自重以□上□熱□□□□

此□□□已

玉郡中舍 謹□

襄

九月八日

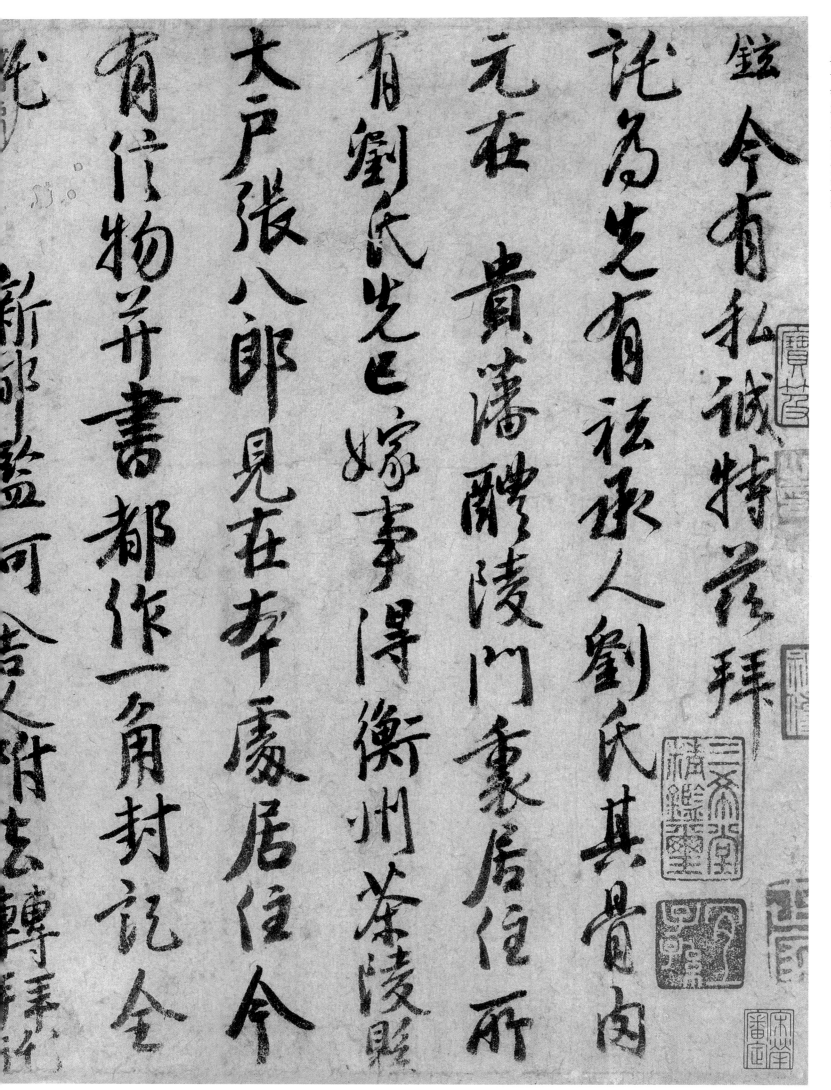

徐铉　私诚帖　纵二十九点一厘米　横四十四点八厘米

【释文】铉今有私诚特兹拜／托为先有祇承人刘氏其骨肉／元在贵藩醴陵门里居住所／有刘氏先已嫁事得衡州茶陵县／大户张八郎见在本处居住今／有信物并书都作一角封记全／托新都监何舍／人附去转拜托／吾兄郎中侯到望差人于醴陵／门里面勾唤姓刘人当面问当却／令寄信与茶陵县张八郎者令到／贵藩取领上件书信所贵不至／失坠及得的达也傥遂所／托惟深铭荷虔切虔／切专具片简咨／闻不宣再拜

奉兄即中偹到望差人於醴陵

門裏面勾喚姓劉人當面問當去

令寄作与茶陵邽張八郎者今到

貴潘取領上件書佗所責不肯

吳逢及得的達也僅逐所

論惟深銘荷虔切專具片簡深

不宣　丑正蒙

所示要土母今得一小笼子封全

謹送不知可用否是新安夥

所出者復未知何所用潧

批示春冬衣曆頭賢郎未拾到

其宅地基尹家者根本未分

李建中　土母帖　纵三十一点二厘米　横四十四点四厘米
【释文】所示要土母今得／小笼子封全／咨送不知可用否是新安缺／门所出者复未知何所用望／批示春冬衣历头贤郎未捡到／其宅地基尹家者根本未分／明难商量耳见别访寻／稳便者若有成见宅子又如何／细
希示及／（押）咨／孙号西行少车今有旧车如到／彼不用可货却也

彼不同可貨却也

孫号西竹少車今有雀車此到

佃畢　不及

　　巫語

穰便者芳有成見宅子又許

明難音量耳見別訪导

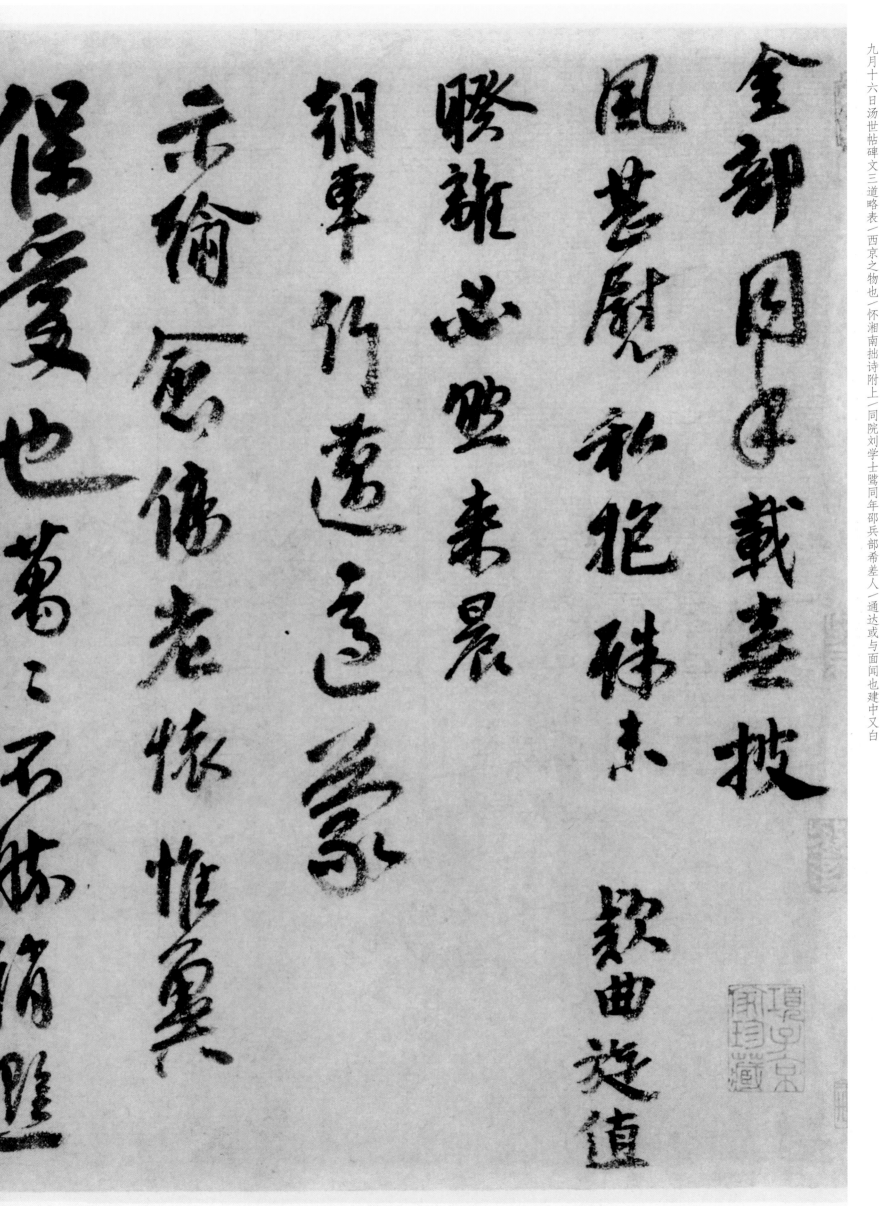

李建中 同年帖 纵三十三厘米 横五十一厘米

【释文】金部同年载喜披│风甚慰私抱殊未款曲旋值│暌离必然来晨│朝车行迈适蒙│示翰愈伤老怀惟冀│保爱也万万不胜销黯│见女夫刘仲谟秀才并弟二儿│子在东京相次发书去如有│事希周庇│也建中简上│金部同年│九月十六日汤世帖碑文三道略表│西京之物也│怀湘南拙诗附上│同院刘学士鹭同年邵兵部希差人│通达或与面闻也建中又白

四〇

見世夫忽佛領秀才并書二呷
子玉東京相茂美書生如肖也
寫即閑居也茍上
全部同子 湯世鉬碑文三道昤表
西京之物也
答十一日
懷湘南杜詩附上
同院劉學士隋
同年郎兵部中美人
通達或與面閑也
又白

李建中　贵宅帖　纵三十一厘米　横二十七点五厘米

【释文】贵宅诸郎各计安侍奉所示请改（章服昨东封须得出身历任家状一本并）须贵擎官告敕牒去未审此来如何（行遣也兼为庄子事已令彼僧在三）学院安下近已往彼去未回此庄始初见（说甚好只是少人）管勾若未货可且收拾（课租亦是长计不知雅意如何也）（侯亲家亦言可惜抬却）（押）咨（刘秀才久在科场洛中拔解今西游兼欲祇侯府主希）略一见也

贵宅諳郎各計也　侍奉　所示請改

章服昨東封湏湡出身歷任宗狀一本并

湏貴擎官告　初牒去未審此来如何

行遣也　連為庄子事已令彼曾在三

笔陵…况甚好只是少人管勾若未货可收拾且

课祖亦是长计不知　雅意如何也

佳亲家亦言可惜拈却　丞诰　略一见也

蜀秀才久在科场溷中挨拶今画游童玩祖彼…府主帅

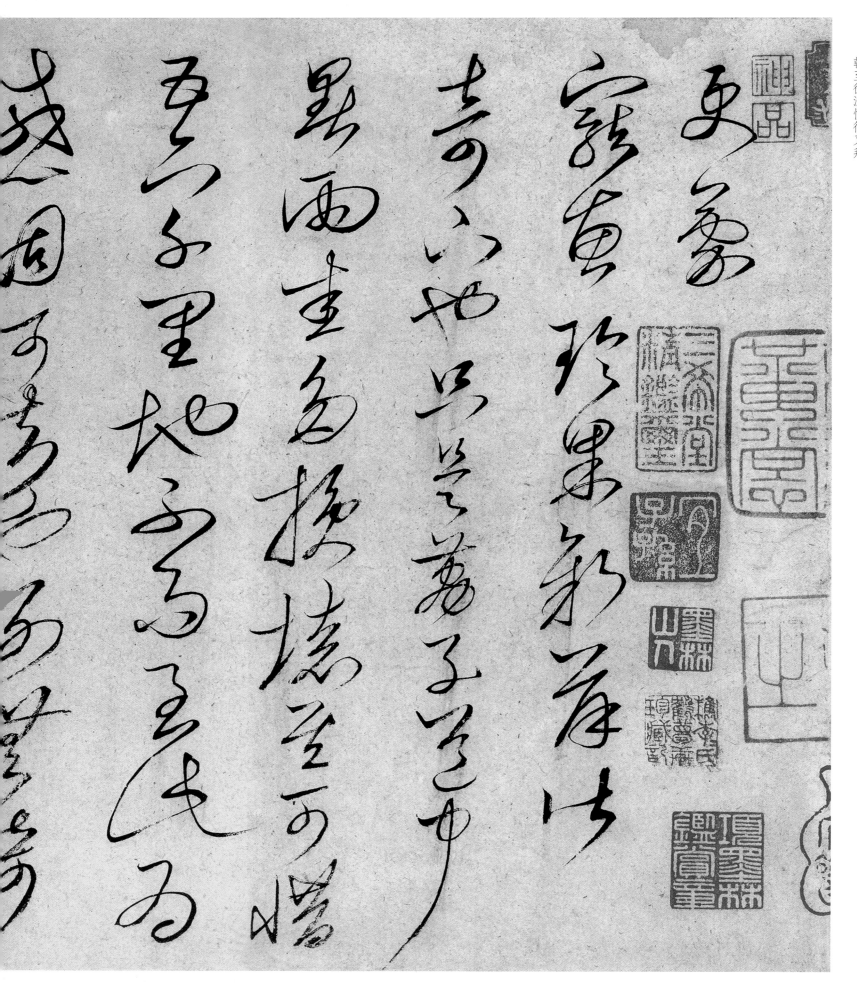

杜衍　珍果帖　纵二十六点一厘米　横四十四点三厘米
【释文】更蒙｜宠惠珍果新茶皆｜奇品也只是荔子道中｜暑雨悉多损坏至可惜｜五六千里地不易至此为｜感固可知也别无奇｜物表意早收得蜀中绝｜妙经白表纸四轴寄｜上聊助｜辞
翰至微深愧衍又拜

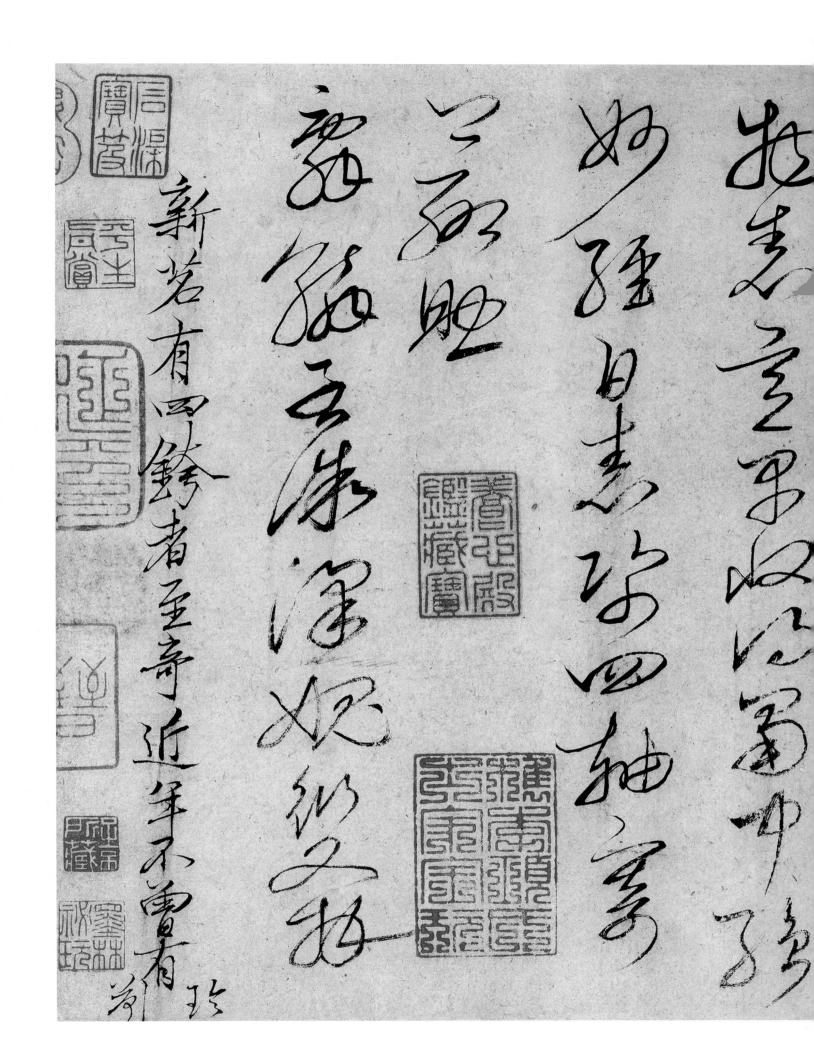

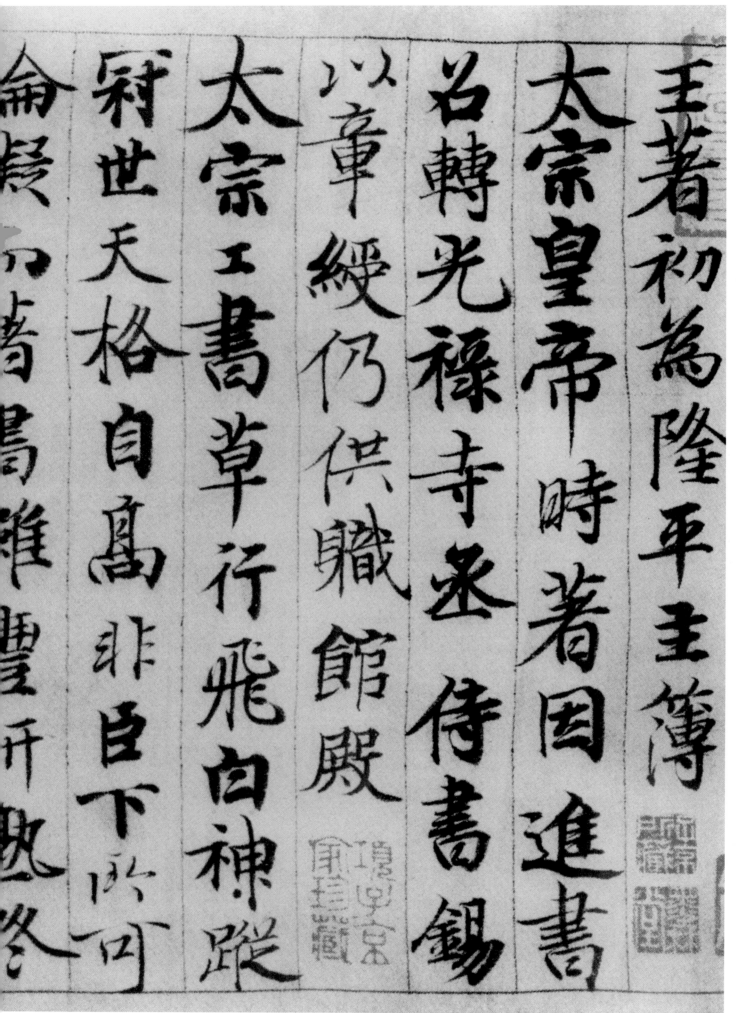

周越　跋王著千字文　尺寸不详

【释文】王著初为隆平主簿／太宗皇帝时著因进书／召转光禄寺丞侍书锡／以章绶仍供职馆殿／太宗工书草行飞白神踪／冠世天格自高非臣下所可／伦拟而著书虽丰妍熟终／惭疏慢及是／御前莫遑下笔著本临／学右军行法尔后浸成院／体今之书诏盖著之源流／臣越题

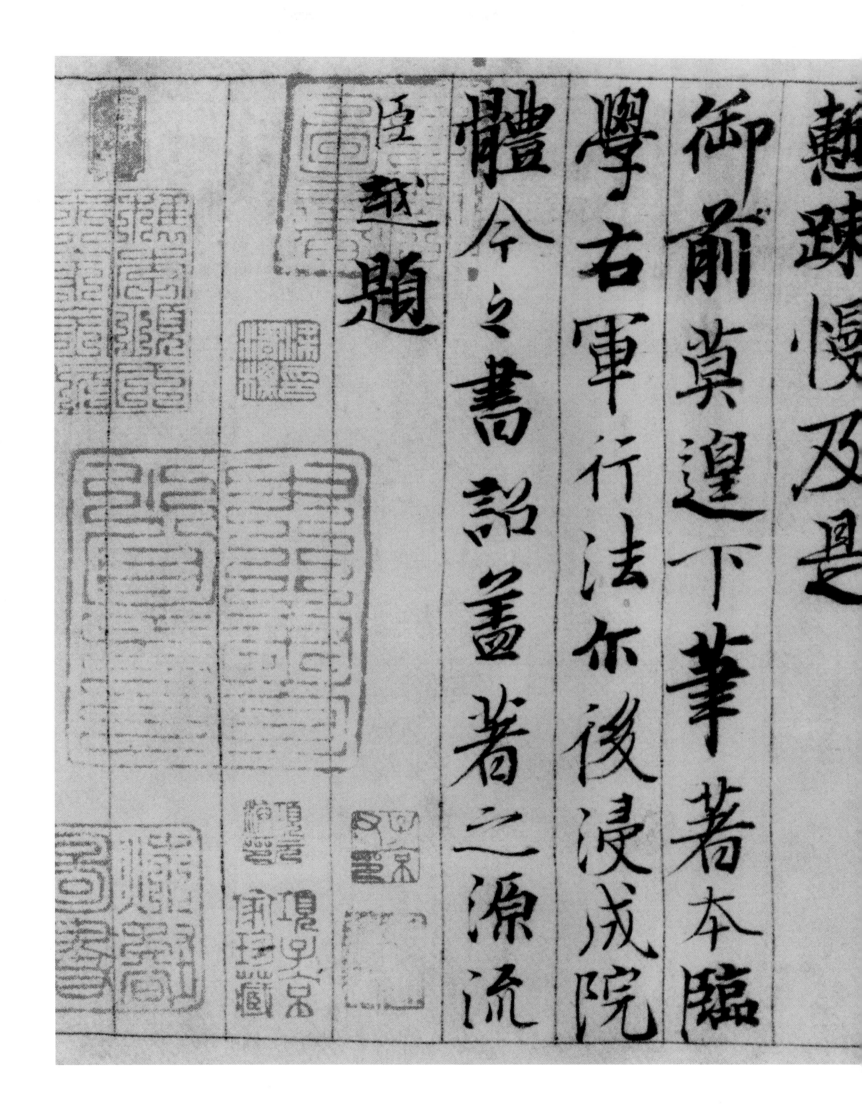

勢踈慢及是

御前莫遽下筆著本臨

學右軍行法尒後浸成院

體今々書詔盡著之源流

臣越題

抃启辱／诲示以南都山药／分惠曷胜珍感介还布／谢崖略不宣抃顿首／知郡公明大夫坐前即刻／海柑四十颗容易为／献皇恐皇恐

抃启辱
诲示以南都山藥
分惠曷勝珎感介還布
謝崖略不宣

抃頓首

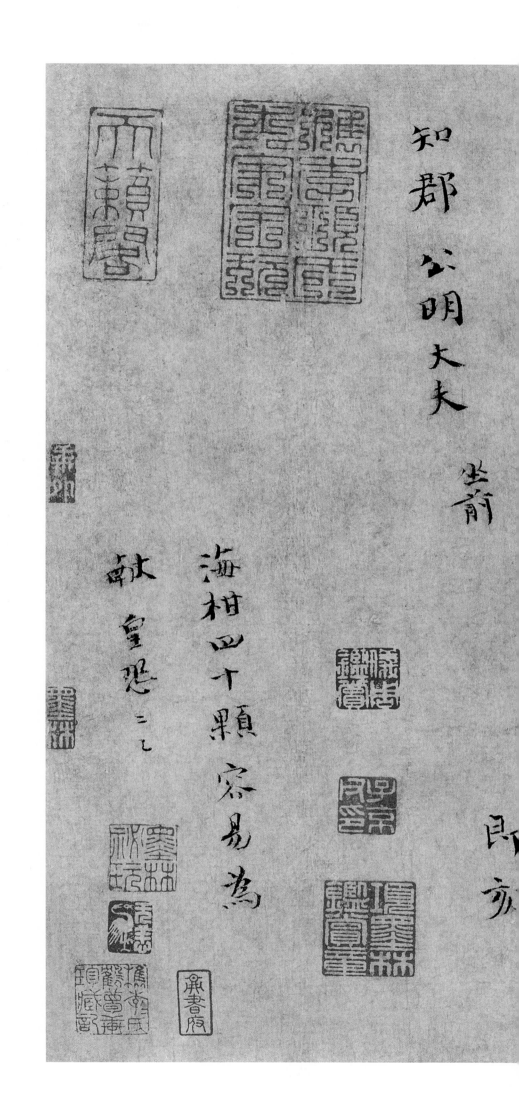

知郡 公明大夫 坐前

海柑四十顆容易為

獻 皇恐 □□

即疏

钱公辅　致公默秘校　纵二十七点三厘米　横四十一点九厘米
【释文】公辅启｜别久问稀日迟｜还辕之来得元珍书乃知｜忧祸归于故里｜荣养未几不遂｜雅志痛当奈何奈何冬序已｜晚不审｜孝履何若未由｜面慰惟冀｜节哀以力｜大事远情所祝不
宣公辅手启｜公默秘校大孝服舍｜张微之同此哀苦料日得｜相依足以自宽｜季冬初七日

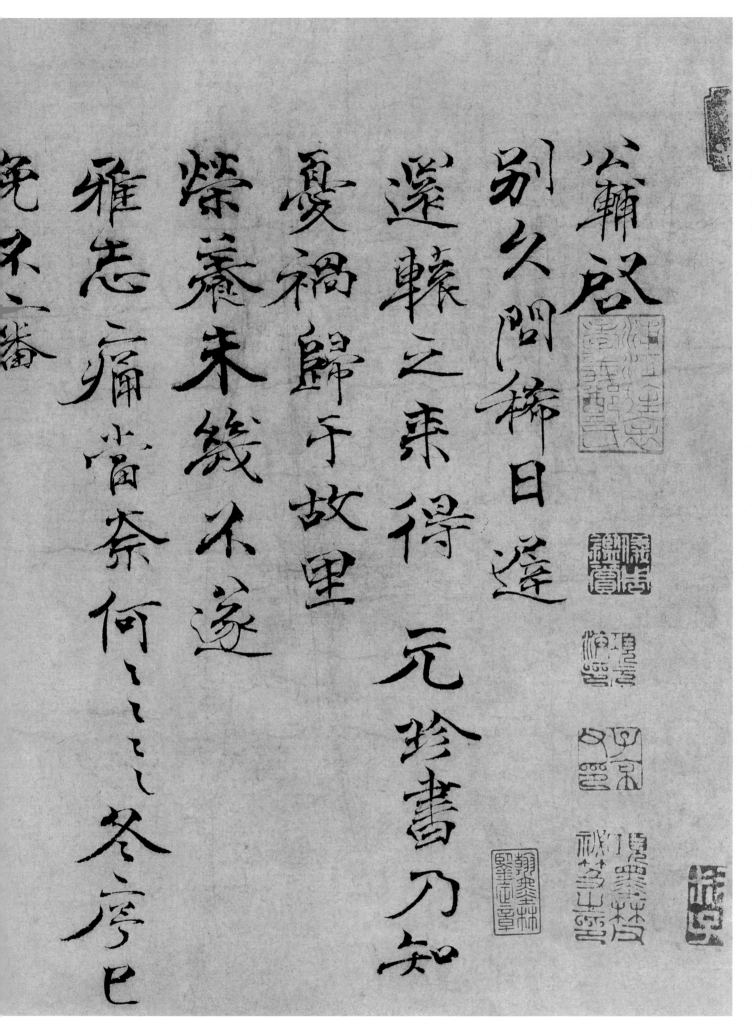

考慕何若未即

面慰惟冀

節哀以力

大事遠情所祝不宣益輔手啓

黙秘校大夫 服食

張微之同此哀苦料日得

相依足以自寬

季冬初七日

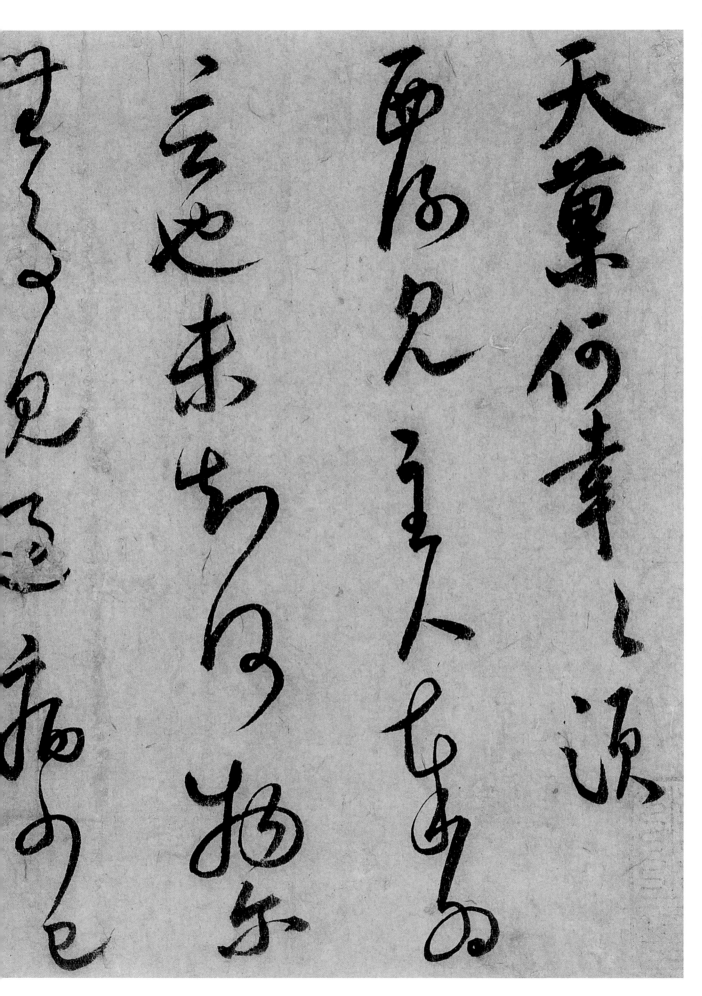

陈襄　天果帖　纵二十五点九厘米　横三十四点七厘米

【释文】天果何幸何幸之须｜面谢见主人奉为｜言也未知何物尔｜无事见过病少已｜力惙力惙襄顿首｜陈弟

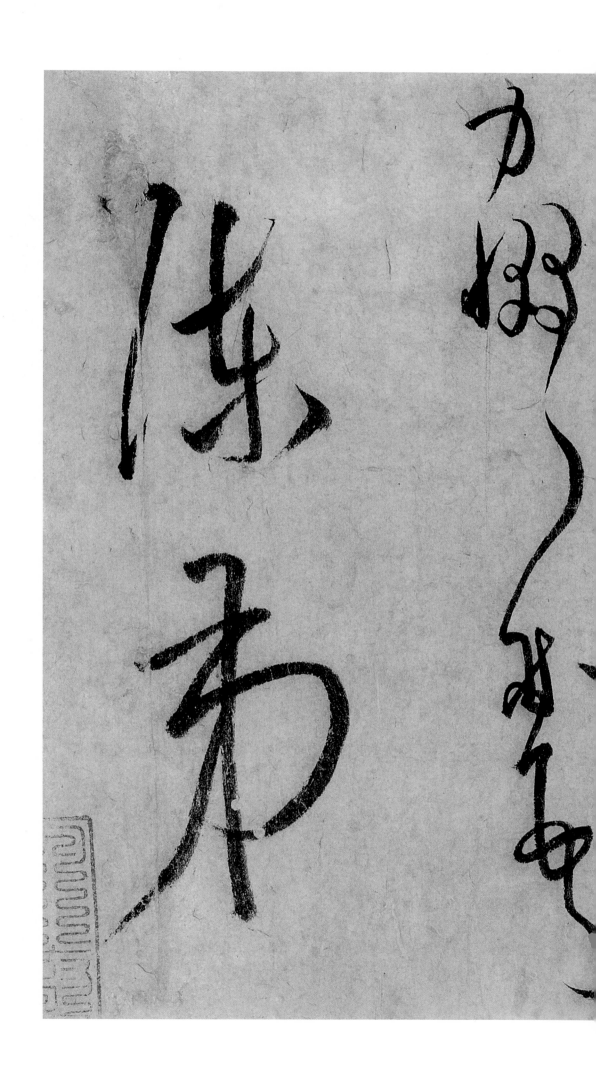

賢郎在侍下留錢塘也今有慰疏告為附

達

寵惠名茶不任愧感……中間

示諭新製尖爐告令買兩所

张方平　贤郎帖　纵二十五厘米　横三十二点二厘米

【释文】贤郎在／侍下留钱塘也今有慰疏告为附／达／宠惠名茶不任愧感愧感中间／示谕新制火炉告令买两所因／便寄及为幸方平启

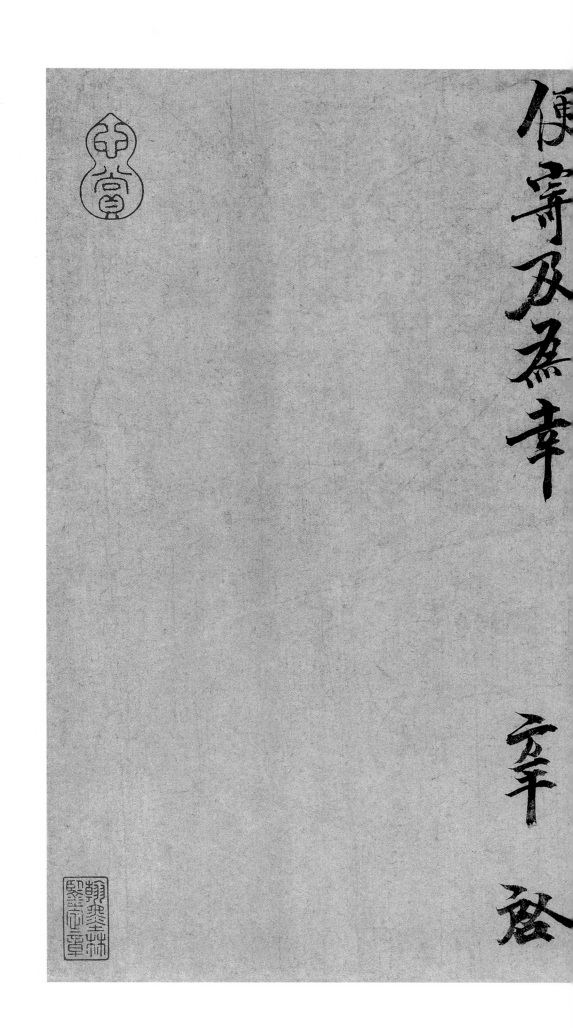

便寄及為幸

辛啟

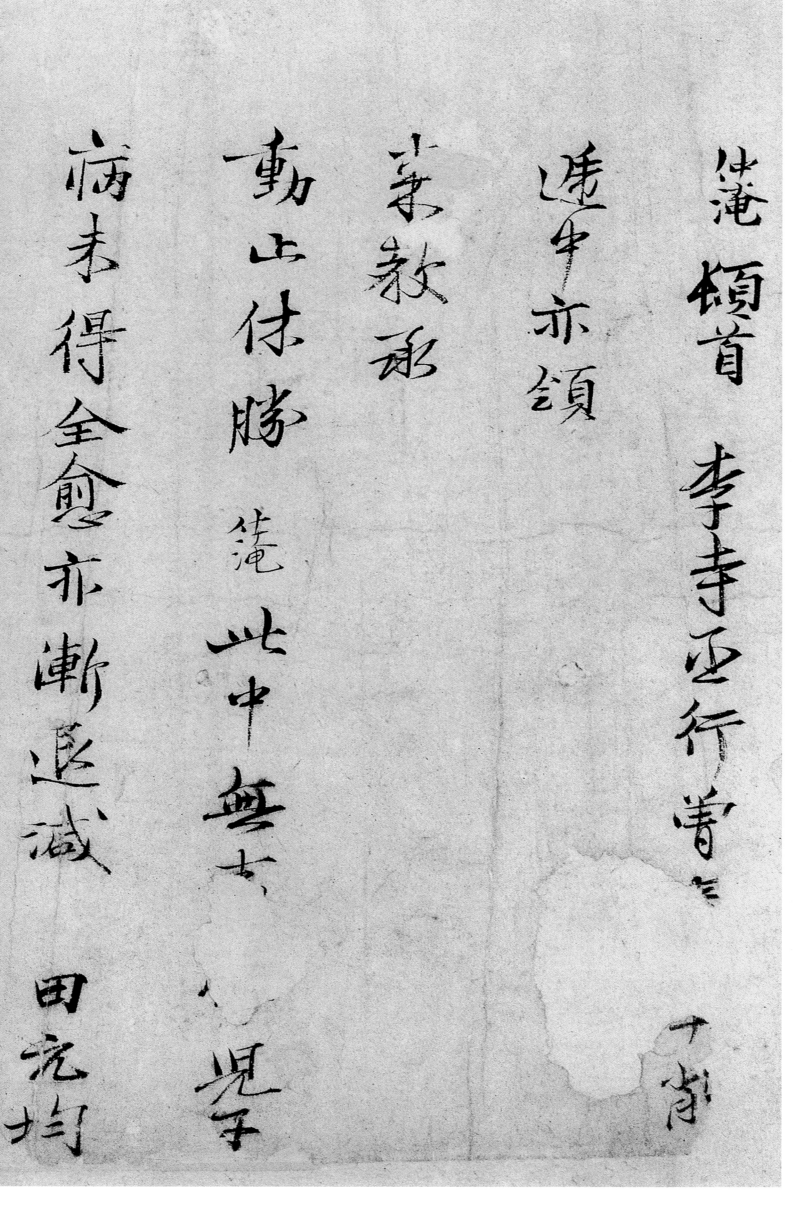

范仲淹　师鲁帖　纵三十二点八厘米　横三十九点二厘米

【释文】仲淹顿首李寺丞丞行曾□□□□　递中亦领　来教承　动止休胜仲淹此中无□□儿子　病未得全愈亦渐退减田元均　书来专送上近得□扬州书　甚问　师鲁亦已报他贫且安也暑中且得　未动亦佳惟君子为能乐□正在此一日矣加爱加爱不宣仲淹□　师鲁舍人左右四月二十七日

師魯舍人 春

師魯亦已報他 賀且安也見中且得
未動亦佳惟君子為能樂 主在

日矣 加愛〻不宣 庵

甚問

頃二十七日

范仲淹　远行帖　纵三十一点一厘米　横三十九厘米

【释文】仲淹再拜｜运使学士四兄两次捧｜教不早修｜答幸仍故也｜吴亲郎中经过有失｜款待乞多谢｜吾兄远行瞻恋增极万万｜善爱以慰贫交苏酝五瓶道中下｜药金山盐豉五器别无好物希｜不责不宣仲｜淹再拜｜景｜山学士四哥座前八月五日

仲淹再拜

運使學士四兄兩次捧

教不早修

答幸仍故也

吴親郎中經過有失

款待乞　多謝

吾兄遠行瞻戀增極萬

善愛以慰貧交篔鼯五瓶道中

葉金山塩鼓玉照別年好物些

不責不宣

景山學士四哥　　　　　　　　　佶　再拜　宵吾

范仲淹　边事帖　纵三十点五厘米　横四十二厘米

【释文】仲淹再拜｜知府刑部仁兄伏惟｜起居万福施｜乡曲之惠占江山之胜｜优哉乐乎此间边事夙夜劳｜苦伏｜朝廷威灵即目宁息亦渐有｜伦序乡中交亲俱荷｜大庇幸甚师道之奇尤近｜教育乞｜自重自重

不宣仲淹拜上｜知府刑部仁兄左右三月十日

淹再拜

知府刑部仁兄伏惟

起居萬福施

鄉曲之惠占江山之勝

優哉樂乎此間邊事夙夜勞

告丈

朝廷威靈即目寧息亦漸有
倫序　鄉中支親俱荷
大庇幸甚　師道之奇尤近
教育乞
自重自重不宣
　　　　　　　春　　龕　稽上
　　　　　三月十八
知府刑部仁兄

范仲淹　道服赞　纵三十四点八厘米　横四十七点九厘米

同年范仲淹　请寫贊云

平海書記許兄製道服所以清其意而潔其身此

道服贊　并序

【释文】道服赞并序｜平海书记许兄制道服所以清其意而洁其身也｜同年范仲淹请为赞云｜道家者流衣裳楚楚君子服之逍遥是与｜虚白之室可以居处华胥之庭可以步武｜岂无青紫宠为辱主岂无狐貉骄为祸府｜重此如师畏彼如虎旌阳之孙无忝于祖

道家者流　衣裳楚楚　君子服之　逍遥是與

虚白之室　可以居處　筆骨之庭　可以步武

豈無青紫　寵為辱主　豈無狐貉　驕為禍府

重此如師　畏彼如虎　灉陽之孫　無忝於祖

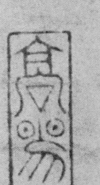

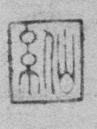

文彦博 护葬 定将 汴河三帖 纵四十三点六厘米 横二百二十三厘米

适见报状已差□赵待制高张都知茂则□郓王葬礼使□送□□厅凡干葬礼事节连□牒护葬使司并牒管句□贵早见集仍看详牒语□周备如法修写

【释文】

六四

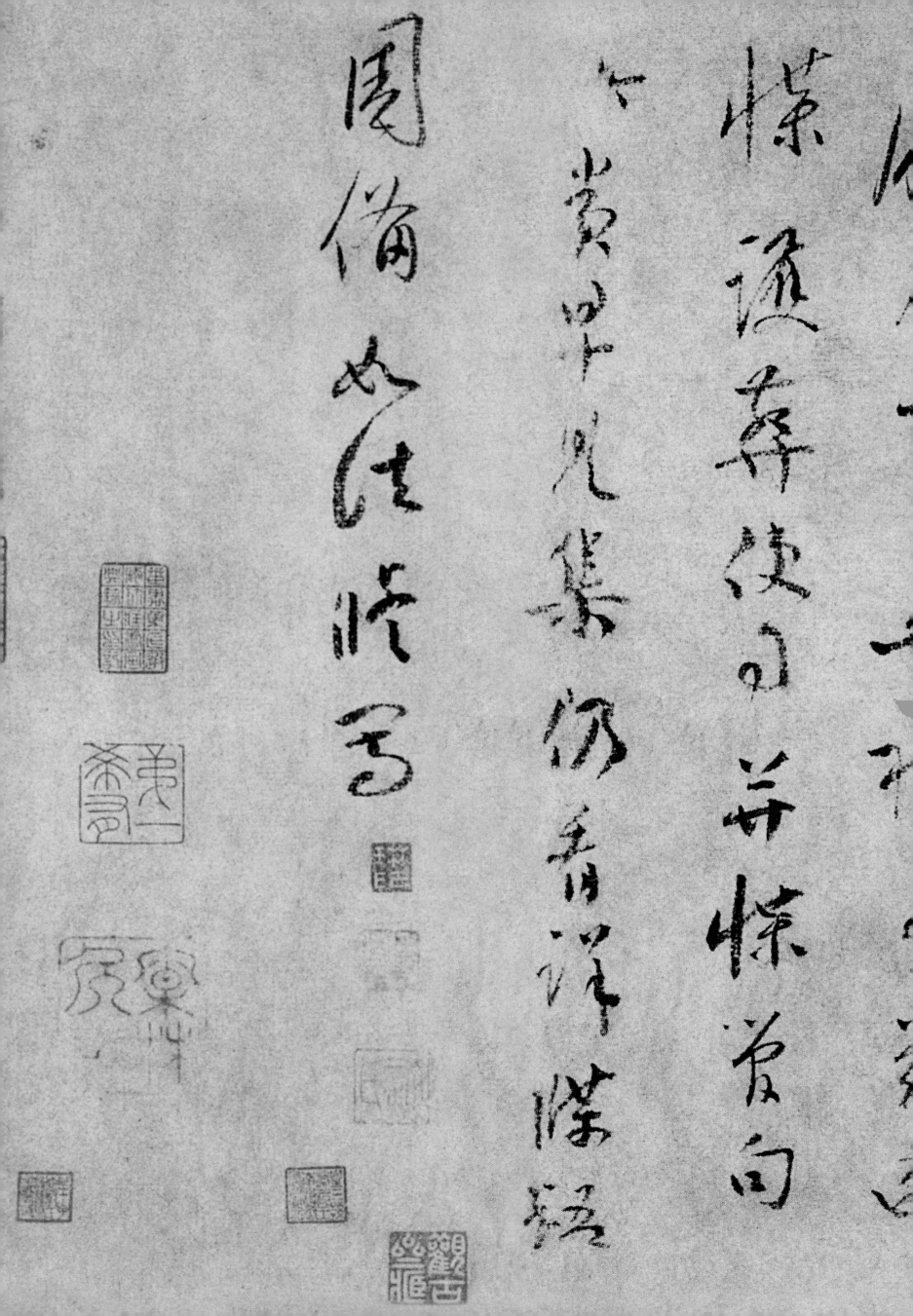

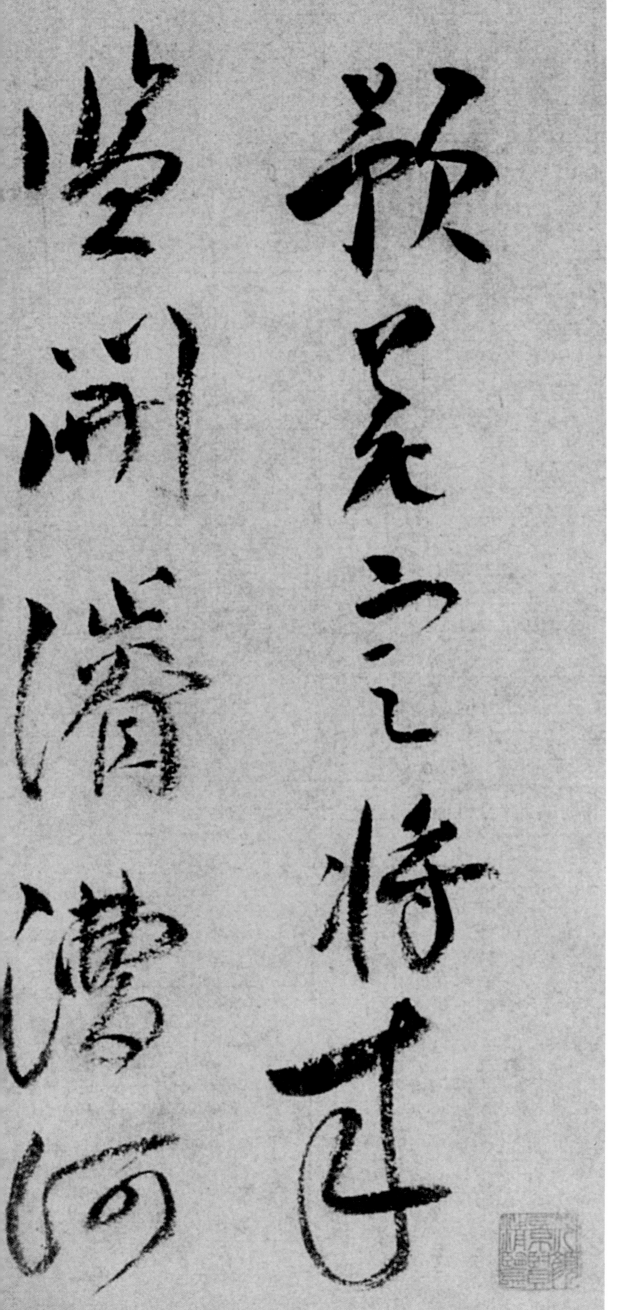

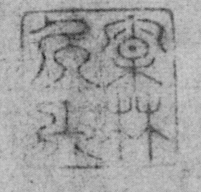

（尺寸缩至百分之八十六）
淮都提举汴河堤岸牒为／洛口水小有妨行运／请权闭／分洛堰口权住放水入城留府／即时已闭断分洛堰入城／口水比欲更将午桥入城伊水闭／断又为正值磨焦踏面年／计事大遂将入城伊水一支以／两岸分水小口子依例封闭专／用伊水一一支动磨磨焦其水只自磨下／且流过便却自东罗门出城合洛

淮都提举汴河堤岸牒为

洛口水小有妨行运话权闭

分流堰口承放水入城面府

揩住

新又為二磨焦蹄題岸

計乎夾道临入城伴水更

岸公水小口子詩闹專用岸水

一支

一廟馬二磨、焦其水只自二磨下

流泇便者自架罷河出城合流

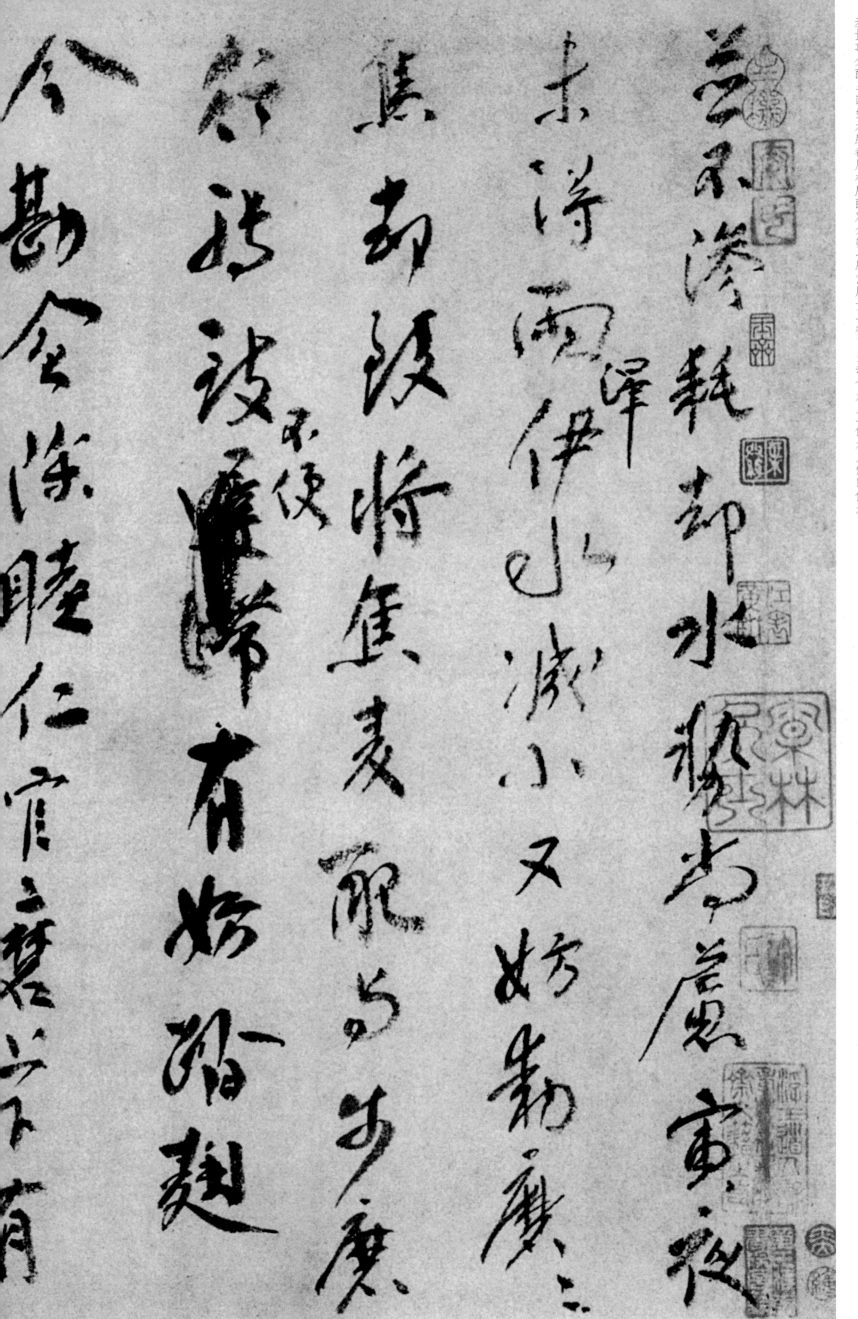

并不渗耗却水势尚虑寅夜／未得雨泽伊水减小又妨动磨磨／焦却致将焦麦配与步磨／行转致不便有妨踏曲／今勘会除睦仁官磨上下有／私磨四盘今来只因睦仁官磨／带得使水比西河诸磨／一例停住／乃是优幸今擘画将合磨／焦

麦量事分配与四盘水磨都厅相度配定分数／磨焦所贵早得了当却令众户／使水户依旧使水

松磨四艘，今来只因睡仆官磨

尔涛使水比西二磨一例佳使

乃至俊事公宜将合磨

张董了分配四艘水磨

一贤贤早游了当却参

使产沈奋使水

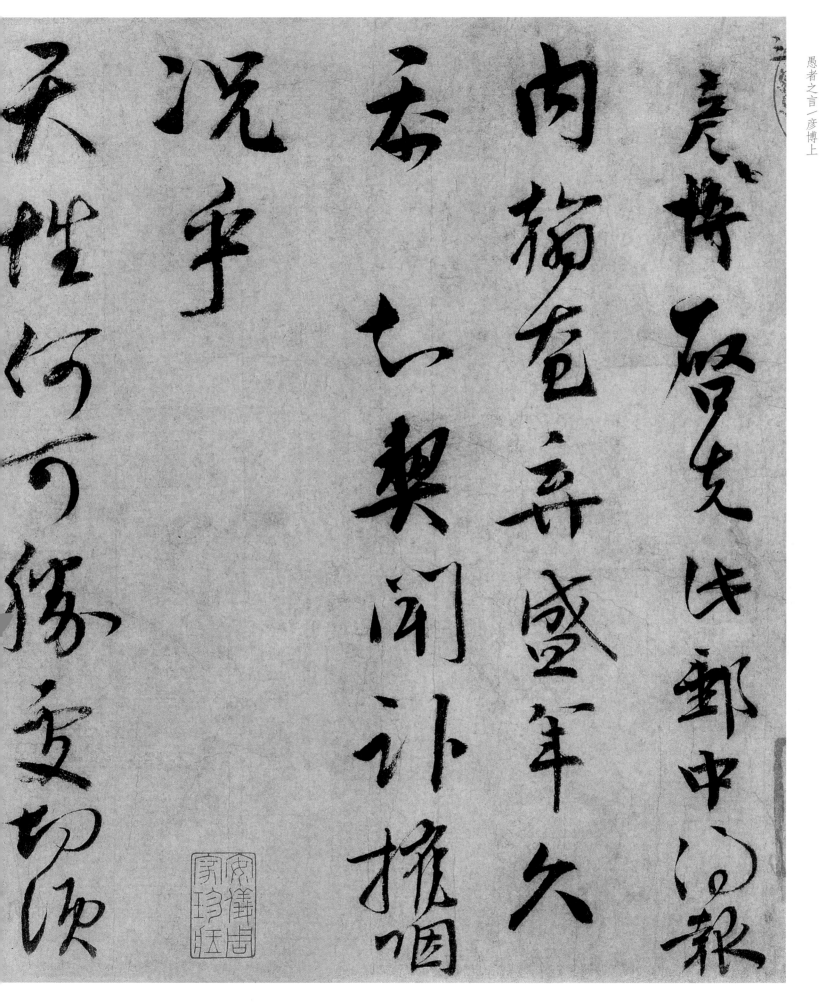

文彦博　内翰帖　纵二十六点四厘米　横四十三点四厘米

【释文】彦博启先此邮中得报／内翰奄弃盛年久／忝知契闻讣摧咽／况乎／天性何可胜处切须／自勉老年如何当／此生于前年罹此痛／犹赖素曾留意／于无生法故粗能自／遣幸听

愚者之言／彦博上

自勉老年如何當

比生於昔年窟此病

粉枝壽雷宜二之

於此生法故粗糨目
庵

坐幸耳猶

甚去之

脩，忝气候不常承
动履清安辱
简诲存问感愧脩拙疾如故然请
外非为疾亦与诸公求罢而从容于
进退者异也谅非遂请不能已然亦必
易遂也承
见谕敢及之
脩　顿首

【释文】脩启气候不常承／动履清安辱／简诲存问感愧脩拙疾如故然请／外非为疾亦与诸公求罢而从容于／进退者异也谅非遂请不能已然亦必／易遂也承／见谕敢及之脩

顿首／元珍学士／子固伸意

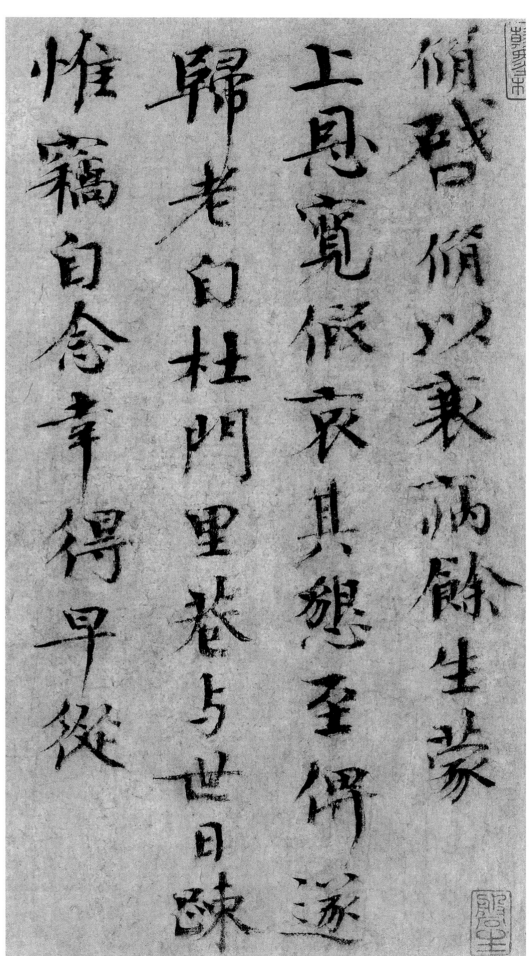

欧阳修　致端明侍读留台执事　纵二十五点九厘米　横五十三点四厘米

【释文】修启修以裹病余生蒙／上恩宽假哀其恳至俾遂／归老自杜门里巷与世日疏／惟窃自念幸得早从

子固伸意

当世賢者之遊其於欽嚮

德義未始以忘於心耳近張

寺承自洛来出

所惠書其為感慰何可勝言

因得仰詶

起居喜承

屐況清福春候暄和更冀

為時愛重以副搢紳所以有

望者非獨田畝盡室之人區二

也不宣俯蒙再拜

瑞明侍讀留臺

軾事

三月初二日

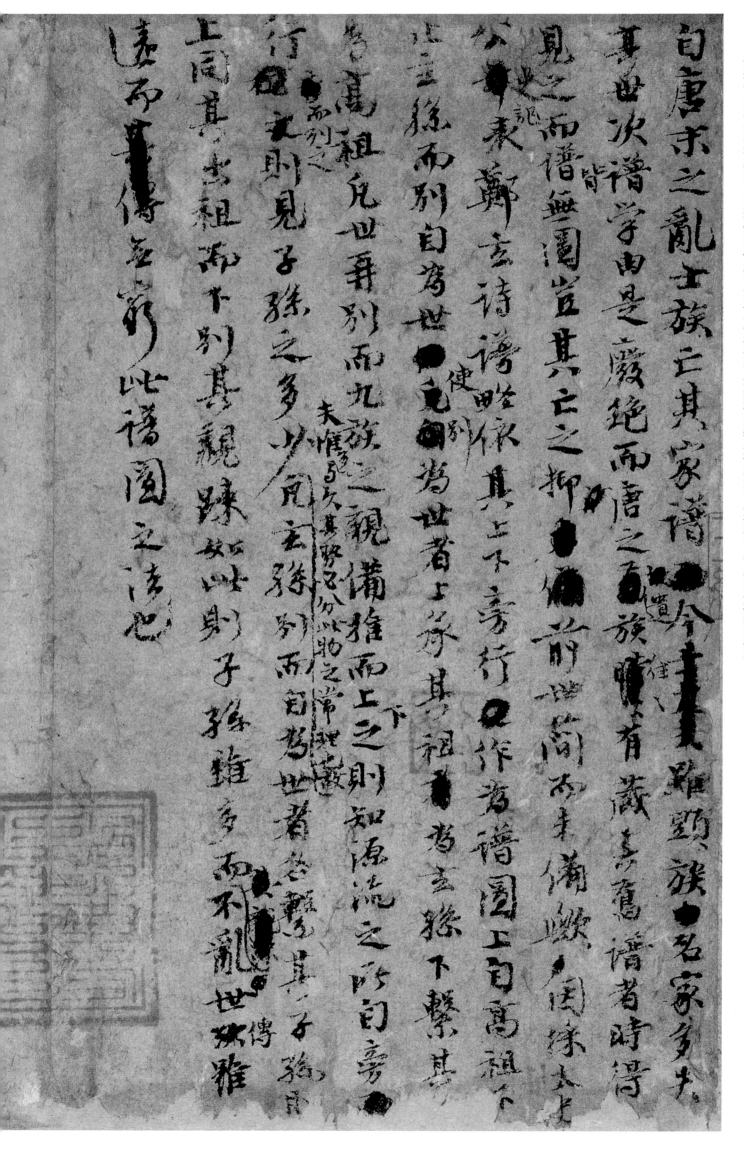

欧阳修　诗文手稿　纵三十点五厘米　横六十六点二厘米

【释文】自唐末之乱士族亡其家谱今虽显族名家多失｜其世次谱学由是废绝而唐之遗族往往有藏其旧谱者时得｜见之而谱皆无图岂其亡之抑前世简而未备欤因采大史｜公史记表郑玄诗谱略依其上下旁｜行作为谱图上自高祖下止玄孙而别自为世使别为世者上承其祖为玄孙下系其孙｜为高祖凡世再别而九族之亲备推而上下之则知源流之所自旁｜行而列之则见子孙之多少夫惟多与久势必分｜此物之常理也故凡玄孙别而下别其亲疏如此则子孙｜上同其出祖而下别其亲疏如此则亲疏如此则子孙虽多而不乱世族雅｜论道愧无功｜攀髯路断三山远忧国心危百箭攻｜今夜静听丹禁漏尚疑身在玉堂中｜夜宿中书东阁｜攻字同韵否｜此谱图之读也

翰林平日接奉公文滴相歡慰福前
白首鞭田□貢約黃扉論道愧無切
攀輦路斷三山速夏國心范百餘前攻
今夜静聽丹禁漏渦疑身在玉堂中
夜宿中書束閣
攻字同韻者

右歐陽氏譜圖序纂

七九

琦再拜啓信宿不奉

儀色共惟

興寢百順琦前者輒以書錦堂記

易上干退而自謂眇末之事不當仰煩

太筆方風夜愧悔若無所處而

邊以記文爲示雄辭濬發譬夫

韩琦 信宿帖 纵三十点九厘米 横七十一点七厘米

【释文】琦再拜启信宿不奉／仪色共惟／兴寝百顺琦前者辄以昼锦堂记□（容）易上干退而自谓眇末之事不当仰烦／大笔方夙夜愧悔若无所处而／公遽以记文为示雄辞濬发譬夫□（江）／河之决奔腾放肆／势不可御从而视／□徒耸骇夺魄乌能测其浅深哉／□褒假太过非愚不肖之所胜遂传□／之大恐为／公文之玷此又捧读惭惧而不能自安／也其在感著未易言悉谨奉手启／叙谢不宣琦再拜启□□□
台坐

襃悦太過非愚不肖之所勝遂傳六

之大恐為

公文之玷此又捧讀惶懼而不能自安

兾其在感著未易言悉謹奉手啓

叔謝不宣

台坐

琦再拜啓

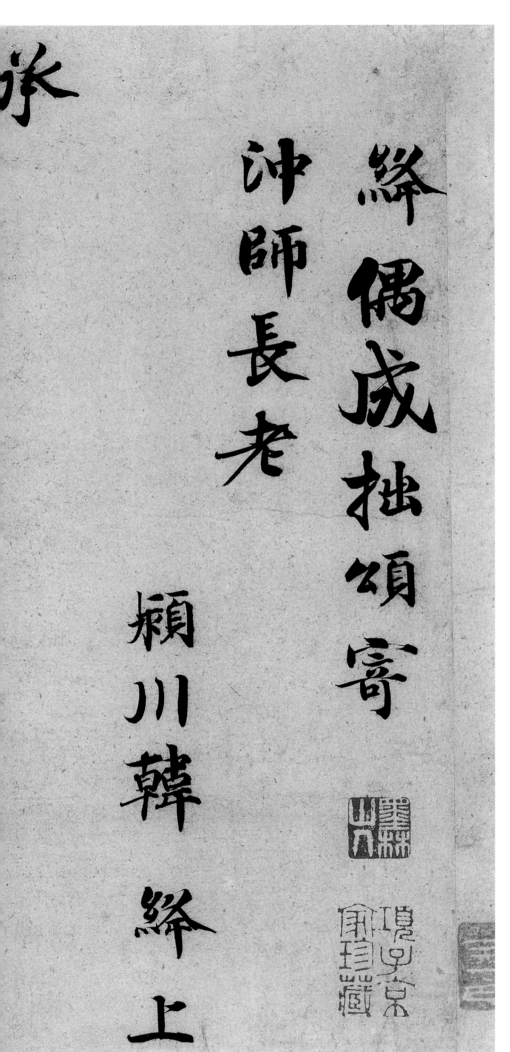

韩绛　寄冲师长老诗　纵二十八点一厘米　横三十点一厘米

【释文】绛偶成拙颂寄／冲师长老／颍川韩绛上／承／师／指便心空万象森罗／触处通／别后自它知不隔漫漫积雪／起寒风

绛偶成拙颂寄

冲师长老

颍川韩绛上

師一指便心空萬象森羅

髑髏通

別後自它知不隔漫

趂寒風

漫積雪

繹頓首再拜

留守司徒侍中繹瞻懷

館下馳情旦暮昨以詠之

牽冗久疎

左右之間悚怍至深冬仲

嚴寒伏惟

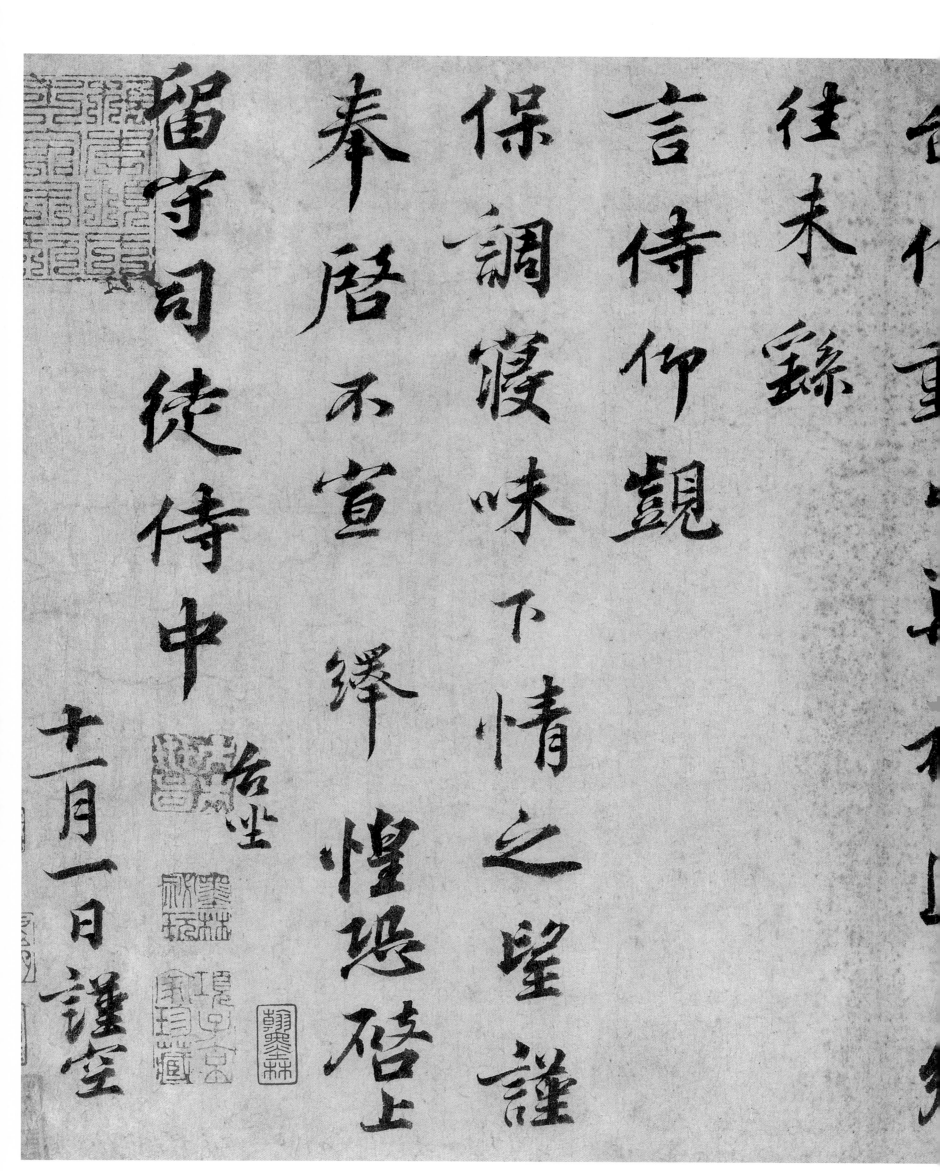

往未録

言侍仰覩

保調寝味下情之望謹

奉�臨不宣绎惶恐啓上

留守司徒侍中

十一月一日謹空

韩绎　致留守司徒侍中　纵三十点二厘米　横五十点八厘米

【释文】绎顿首再拜／留守司徒侍中绎瞻怀／馆下驰情旦春昨以承乏／牵冗久疏／左右之问悚怍至深冬仲／严寒伏惟／台候动止万福区区乡／往未録／言侍仰覩／保调寝味下情之望谨／奉启不宣绎惶恐启上／留守司徒侍中台坐／十一月一日谨空

通奉简

三君数日前曾劳

下访属以多故未果致

谢感愧之

膀名衣巳见了彼珍重者果多两手所揩笑呵

【林逋　三君帖】　纵三十一点四厘米　横三十五点四厘米

相過否數日不宣慎思頓首

四月十七日

西託買物錢二壹省呈前人留下當恐未足

隆後

面致多感

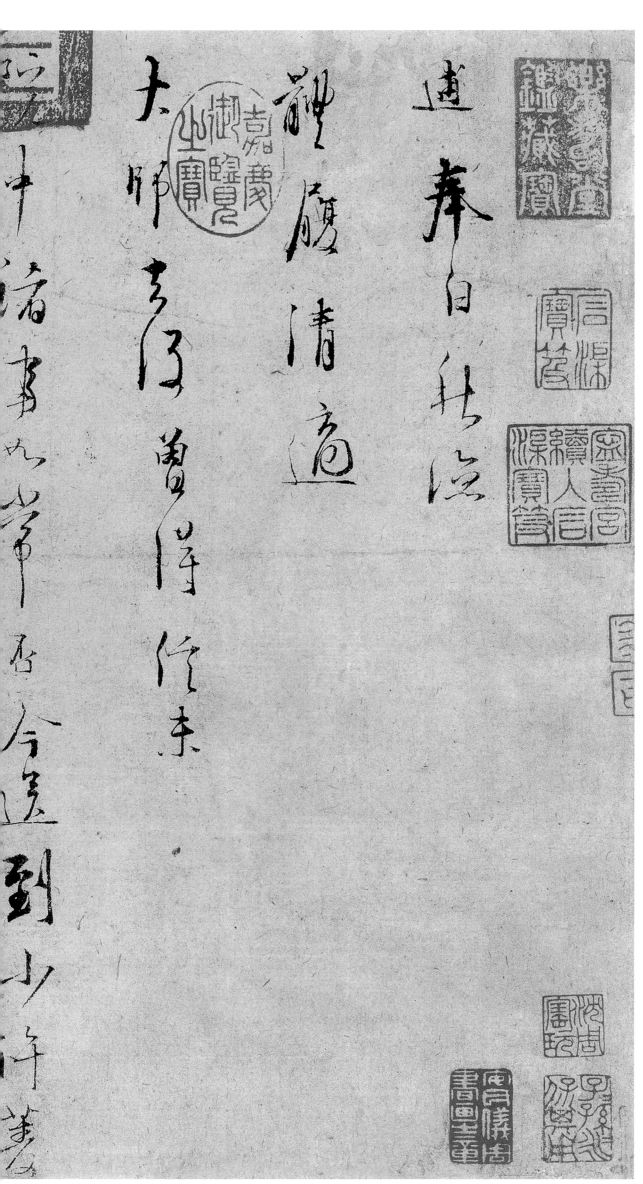

林逋　奉白帖　纵三十一点四厘米　横三十五点四厘米

【释文】逋奉白秋凉｜体履清适｜大师去后曾得信未｜院中诸事如常否今送到少许菱｜角容易容易谨此驰致不宣逋小简上｜瑶兄座主｜廿二日｜暂倩｜人引此仆去章八郎家

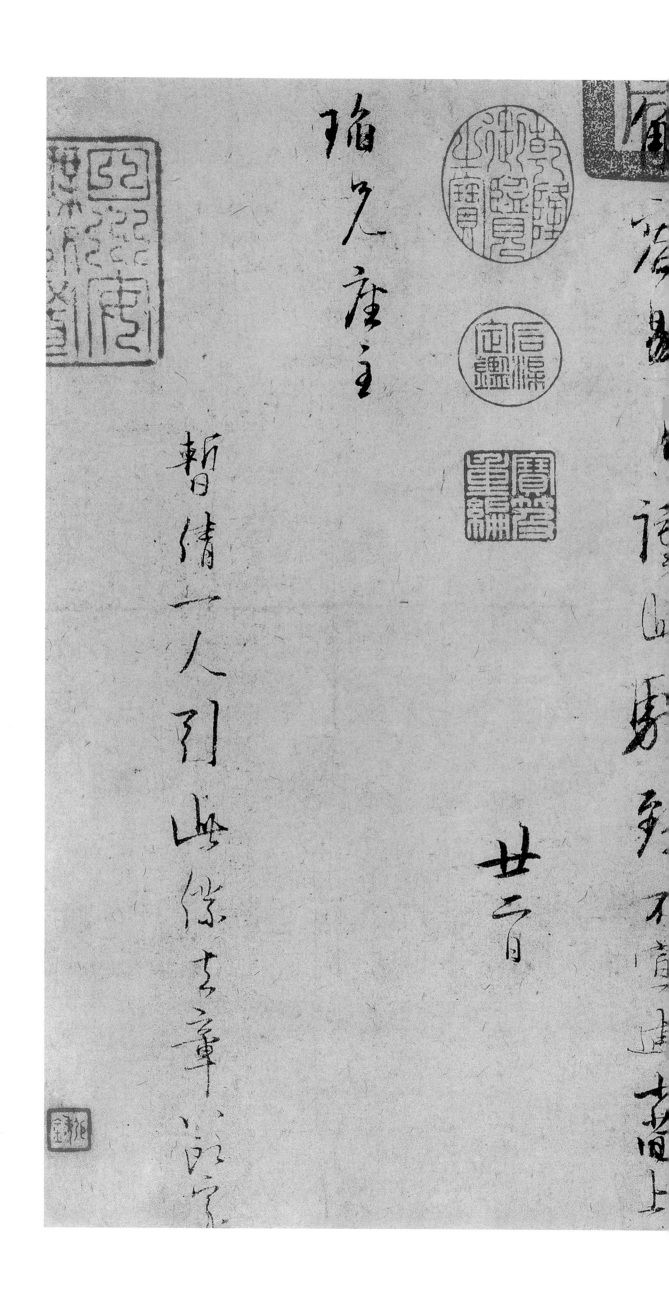

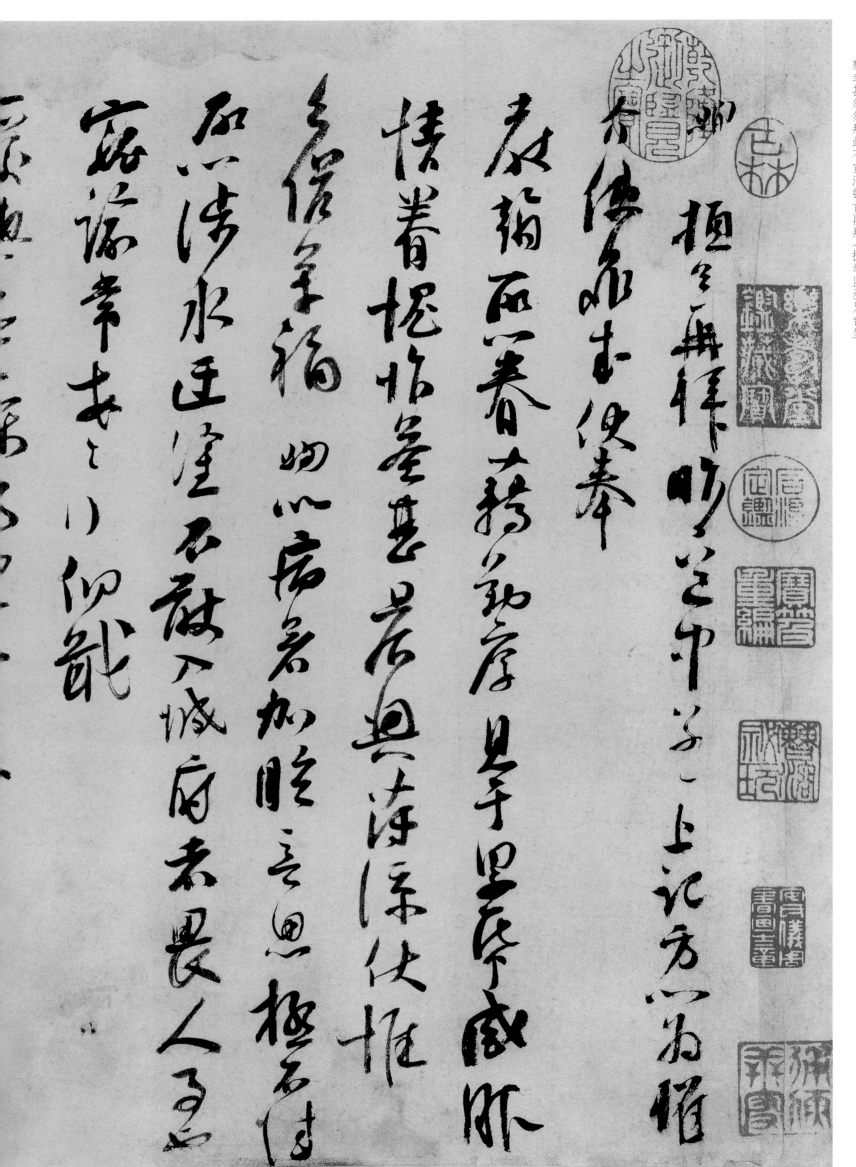

苏洵　致提举监丞　纵三十一点五厘米　横四十六点六厘米

洵顿首再拜昨日道中草草上记方以为惧／介使□来伏奉／教翰所以眷藉勤厚见于累纸感服／情眷愧怍益甚晨兴薄凉伏惟／台候万福洵以病暑加眩意思极不佳／所以涉水迂涂不敢入城府者畏人事也／宠谕常安之行仰戢／爱与之重深欲力疾少承／绪言但闻／台候不甚清快冒暑远行非宜兼水／浸道涂恐今晚亦未能至彼虚烦／大斾之出曷若相忘于江湖不过廿日后／便可承／颜或同涂为鄱阳之行如何更九／见

察幸甚匆匆拜此不宣洵顿首再拜／提举监丞兄台坐

九〇

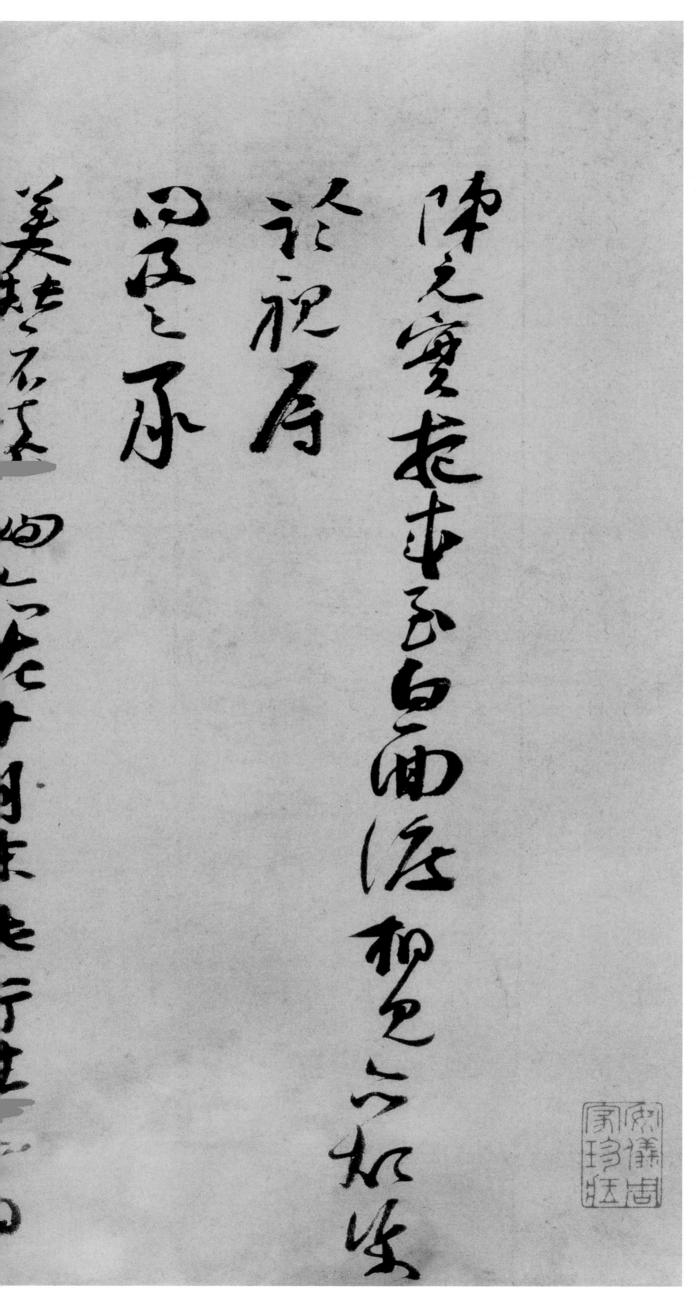

苏洵 陈元实夜来帖 纵三十四点五厘米 横五十点九厘米

【释文】陈元实夜来至白面渡相见亦烦渠｜诊视辱｜问及之承｜美替不远洵亦在十月末此行甚以为｜挠回程须在月末气且仅属而｜触热如此远行恐亦运数使然耳｜外事姑置勿问｜胸次自安饶城风波更多未尝过而｜问也坐此久而自息食芹之美不敢｜不献耳洵再拜

投吾棰困於阨月来气力復侵因
頗似遅々一五六里車終使驅策而
外子始置書局
習次自去依城風波五五書倦且
思生也久而目且昏食不美
不敢久

　　　　尚再リ

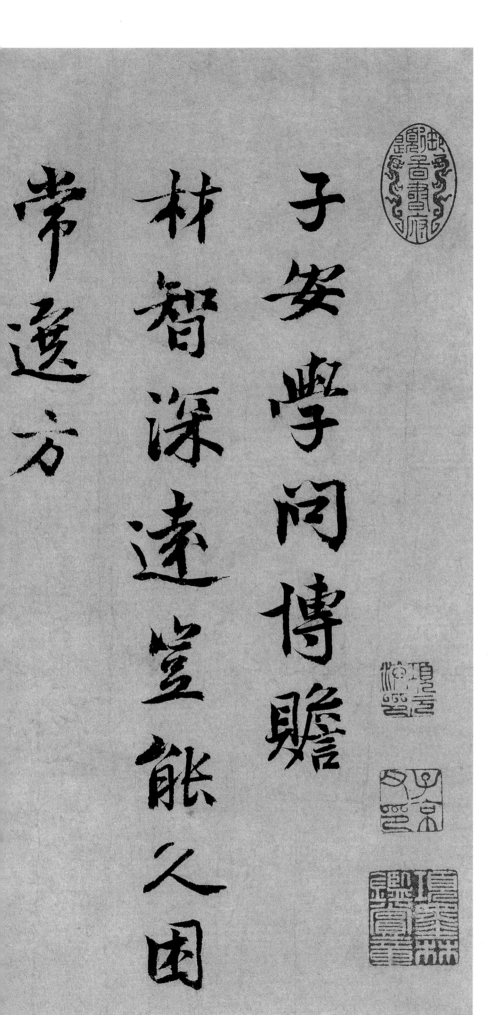

子安學問博贍
材智深遠豈能久困
常選方

吕公弼　子安帖　纵二十六点七厘米　横二十八点六厘米

【释文】子安学问博赡／材智深远岂能久困／常选方／朝廷搜扬俊异用特／立之士何必借誉平常／之流公弼再拜

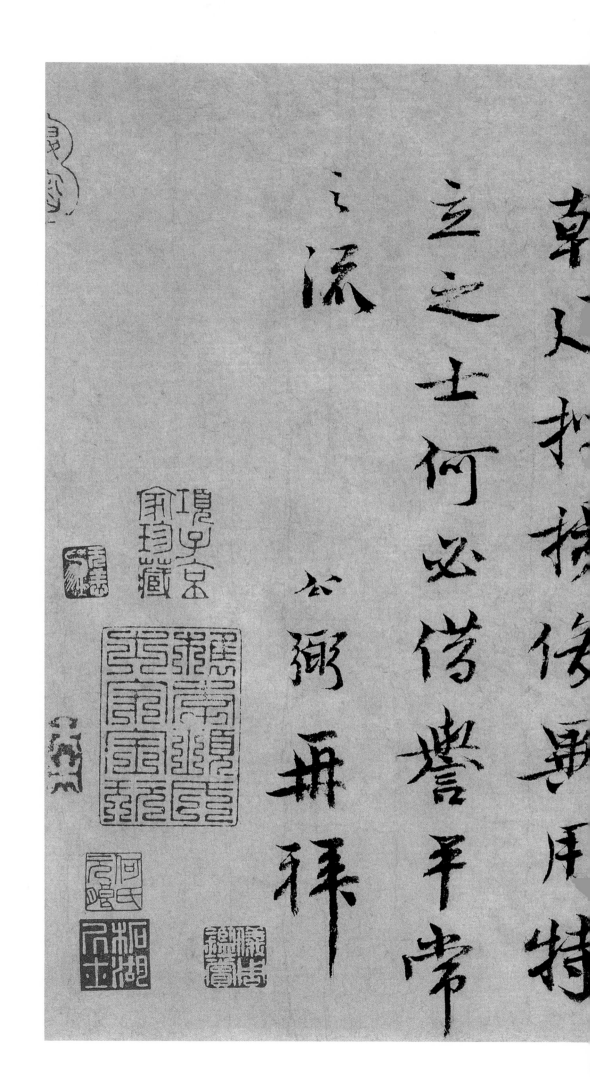

嘉問衰晚無堪蒙
恩進職易郡悉出
交游延譽之賜將何補報
有媿而已辱
誨示副以

吕嘉问　进职帖　纵二十九点一厘米　横三十九点八厘米

【释文】嘉问衰晚无堪蒙〔恩进职易郡悉出〕交游延誉之赐将何补报〔有愧而已辱〕诲示副以〔庆函礼意之厚益重惭〕畏嘉问至青社累月乍脱东〔南之剧就〕州之安良以为幸〔但未知〕晤语之日
驰情惓惓嘉问再拜

廬目社神章之厚益重惭

民嘉問至青社累目冷脱束

南之割就一州之安良以為章

但未知

暗語之日馳情慘慘　嘉問弄祥

弼俯连 坟院得额已久 先人神刻理当崇立今天下文章惟

君谟与 永叔主之又生平最相知者

永叔方执政不欲干请独有意于

君谟久矣但为编次文字未就故且迁

延昨因

永谕叔敢预闻

【释文】弼修建坟院得额已久／先人神刻理当崇立今天下文章惟／君谟与永叔主之又生平最相知者／永叔方执政不欲干请独有意于／君谟久矣但为编次文字未就故且迁／延昨／因／示谕辄敢预闻／下执即非发于偶然惟／故人信察少安下情也皇恐皇恐院榜／候得请别上／闻复圆觉偶亦如／教刊模也哀感何胜弼又上／温柑绝新好荐于／几／筵悲感悲感弼又启

九九

温柑絶豹好畫譽于

闰次圓覺偈品如

敕刊模也京咸口胨

俟得清

口人作拳少安下埽也皇写二之院榜

凡莲此感

使麾轊議甚郁想

朝廷西顾之忧然偶淹

天子之惠一方安肅實解

才德宣布

素再拜啟陝右久藉

王素 才德宣布 纵二十九厘米 横二十九点七厘米

【释文】素再拜启陝右久藉 / 才德宣布 / 天子之惠一方安肃实解 / 朝廷西顾之忧然偶淹 / 使麾舆议甚郁想 / 进用之命不出旦 / 夕伏冀 / 宽以处之前近 / 宠数少慰门人之望幸甚幸甚素再拜

進用之命不出旦夕伏冀

寬以處之前迓

寵數少慰門人之望幸甚幸甚

素冉拜

之奇顿首启改朔伏惟

台候万福北客少留方此甚

热又房室隘窄良

不易处亦闻

小苦痔疾更乞

蒋之奇　北客帖　纵二十五点五厘米　横三十八点二厘米

【释文】之奇顿首启改朔伏惟／台候万福北客少留方此甚／热又房室隘窄良／不易处亦闻／小苦痔疾更乞／调饮食将息为佳久阔不／展深以想念也谨驰启／上问不宣之奇／顿首再拜／修史承旨侍读台坐

调饍食将息为佳久闲不

展深以想念也谨此呈

上问不宣

之亨顿首再

修业永志勿忘读

之八生

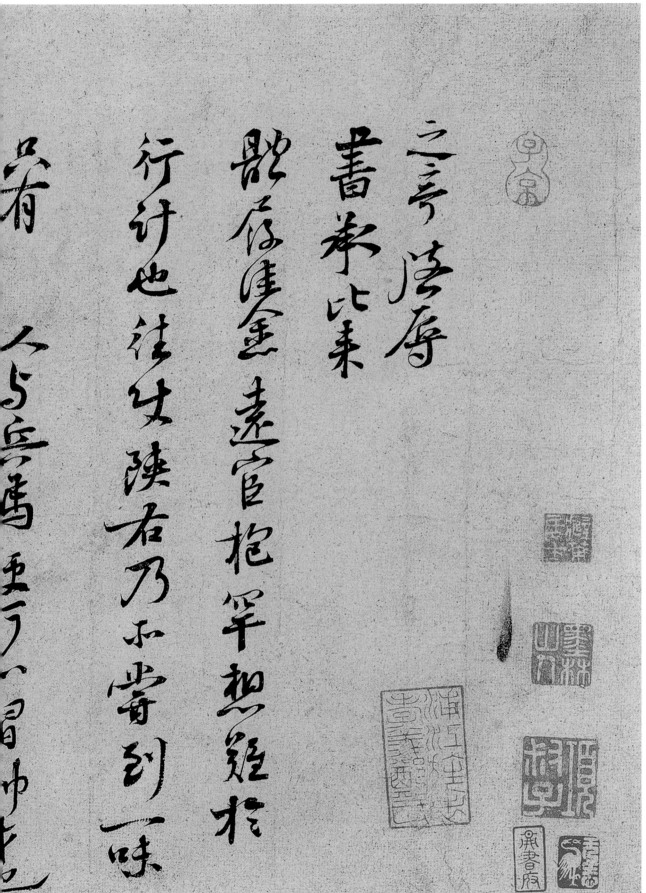

蒋之奇　辱书帖　纵二十四点六厘米　横三十八点九厘米

【释文】之奇启辱｜书承比来｜体履佳愈宦桕罕想难干｜行计也往使陕右乃所尝到｜一味｜只有人与兵马便可心习帅才也｜呵呵承国门尝见访非｜谕及则不知也方暄｜自爱自爱不宣之奇顿首｜彦和河州司户二月二十日

論兩劇不知也方蛙

自愛～不当之喜可

彦於河南司戸

二月二十

念者日企
軒馭之来以釋煩渴天氣計寒必已
倦出應且
盤桓過冬況
伯康初安諒難離去咫尺無由往
見豈勝思仰之情更祈
以時吾加

咫尺

范纯仁 致伯康君实 纵三十一点五厘米 横三十七点七厘米

【释文】念者日企／轩驭之来以释烦渴天气计寒必已／倦出应且／盘桓过冬况咫尺／伯康初安谅难离去咫尺无由往／见岂胜思仰之情更祈／以时倍加／保重其他书不能尽纯仁顿首上／伯康君实二兄坐前九月十一日

伯康　君寶三兄　坐前

九月廿日

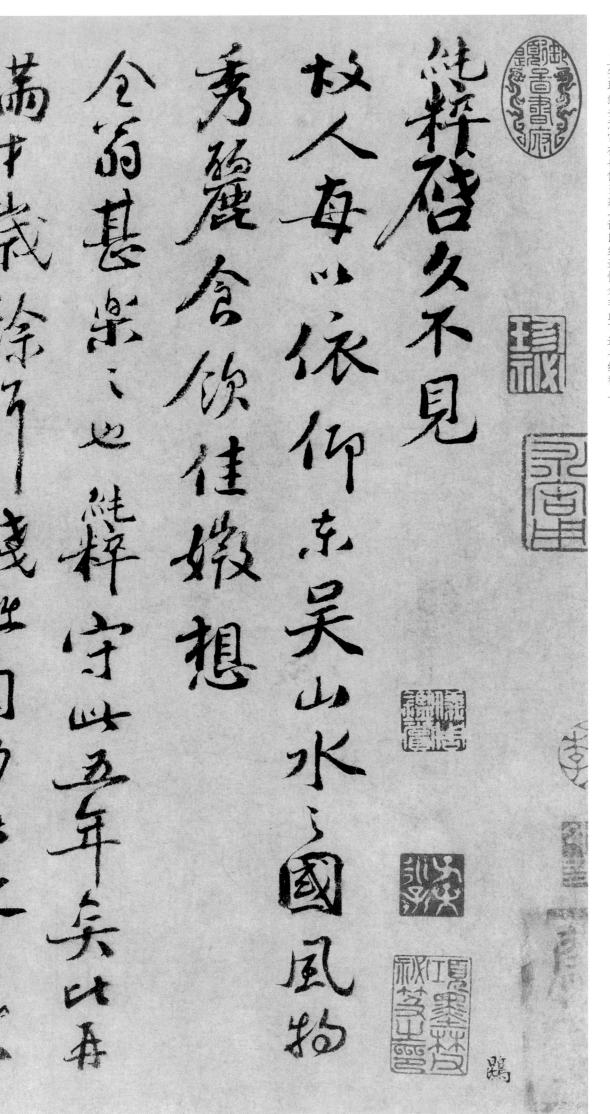

范纯粹　久不见尺牍　纵三十点一厘米　横四十三点七厘米

【释文】纯粹启久不见｜故人每以依仰东吴山水之国风物｜秀丽食饮佳媲想｜全翁甚乐之也纯粹守此五年矣比再｜满才岁余耳浅拙自力无足言者｜亲老得此地凉疾体稍便｜二家兄到晋数得书｜三家兄｜且安职然去意常在也何当款｜语以纾远情余非此可道也纯粹上

二宗見到□如□生

三宗見且□職於□□學立巳仍常跋

語□逺□徐州□□己 純粹上

钱勰　致知郡工部　纵二十八厘米　横三十五点六厘米

【释文】勰顿首祗启／知郡工部铃下末夏毒暑伏惟／燕居之余／尊候万福勰鄙钝无状悚被／召札即日遂西无由／诣／门馆攀违下情依恋之至谨奉启／闻伏惟／照察不宣勰再拜启／知郡工部
铃下／六月九日谨空

勰　顿首祗启

知郡工部　铃下末夏毒暑伏惟

燕居之馀

尊候万福　勰　鄙钝无状悚被

召札即日遂西无由一诣

阿舍攀違下情依憑之至謹奉

聞伏惟

焰譽不宣

知郡二部　鈐下

𬤊一冊拜啓

六月九日謹空

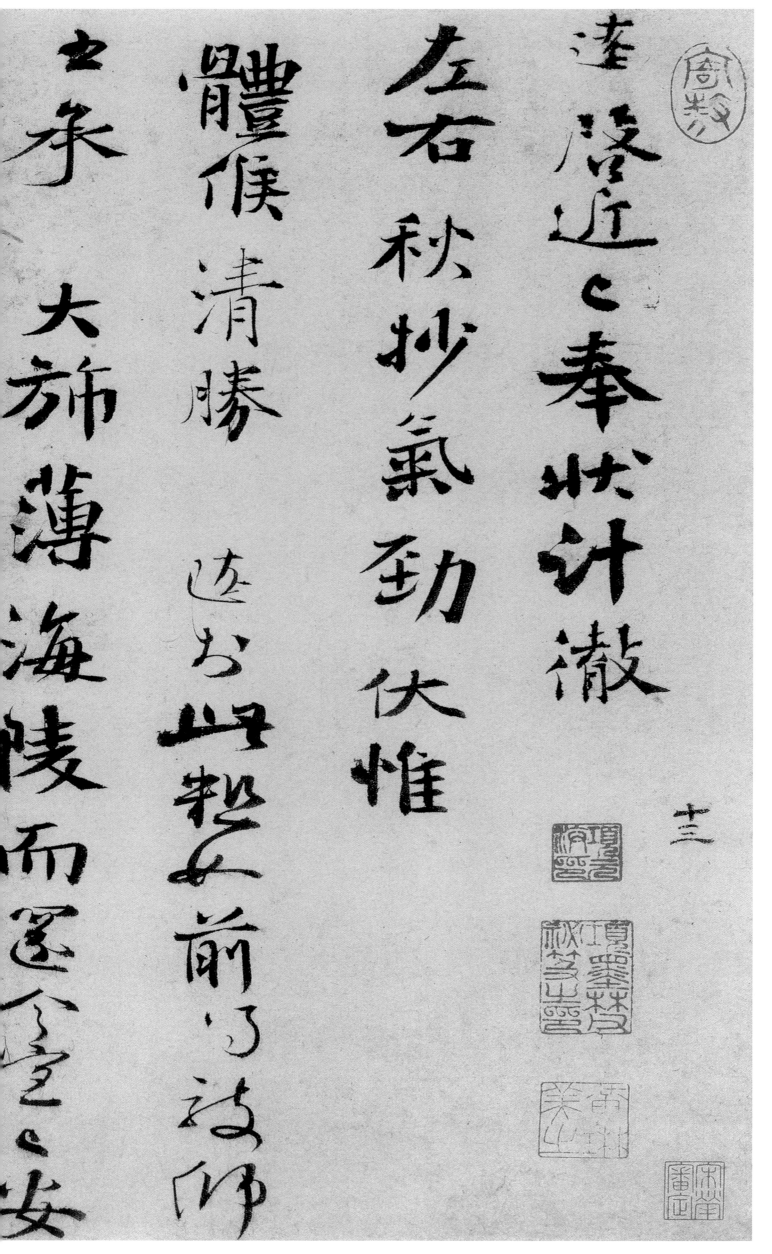

沈辽　致颖叔制置大夫尺牍　纵三十三点六厘米　横三十七厘米

【释文】辽启近已奉状计彻／左右秋杪气劲伏惟／体候清胜辽于此粗如前／得敦师／书承大斾薄海陵而还今宜已安／治府东南大计／出／指麾使权益重／不次之宠未可量也向寒维希／保重以尉卷卷不宣辽上／颖叔制置大夫阁下／九月廿五日

江府東牟太□一生

指麾使權益重

不次之寵未□□之向寒惟希

保□尉眷□元□達上

蘇制置大夫閣下

有廿

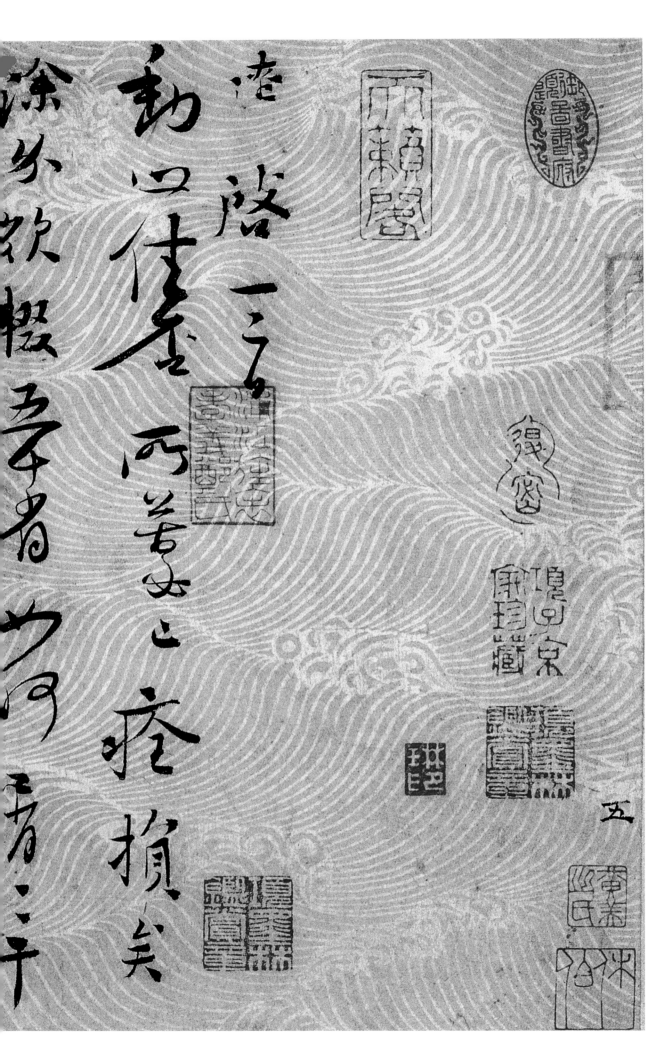

沈辽　动止帖　纵二十七点一厘米　横三十六点六厘米

【释文】辽启言／动止佳否所苦必是痊损矣／余外欲辍吾省如何屑屑干／清听甚愧悚也辽上／宝行阁下／乳香石上纳以好醋磨／涂赤肿处

五

图书在版编目（CIP）数据

　中国法书小品集萃. 北宋1 / 刘永建主编. -- 杭
州 : 浙江人民美术出版社, 2019.7
　　ISBN 978-7-5340-7228-4

　Ⅰ. ①中… Ⅱ. ①刘… Ⅲ. ①汉字—法帖—中国—北
宋 Ⅳ. ①J292.21

　中国版本图书馆CIP数据核字（2018）第292306号

责任编辑：杨　晶　霍西胜
　　　　　罗仕通　张金辉
装帧设计：杨　晶
责任校对：余雅汝
责任印制：陈柏荣
图像制作：汉风书艺馆

中国法书小品集萃　北宋1

刘永建　主编

出版发行：浙江人民美术出版社
地　　址：杭州市体育场路347号（邮编：310006）
网　　址：http://mss.zjcb.com
经　　销：全国各地新华书店
制　　版：浙江新华图文制作有限公司
印　　刷：浙江海虹彩色印务有限公司
版　　次：2019年7月第1版·第1次印刷
开　　本：787mm×1092mm　1/8
印　　张：15
书　　号：ISBN 978-7-5340-7228-4
定　　价：92.00元

如发现印刷装订质量问题，影响阅读，请与出版社市场营销中心（0571—85105917）联系调换。